오늘의 화가
어제의 화가

화가 이경남 지음

○── 시대를 대표하는 거장들과 나누는 예술과 삶에 대한 뒷담화 ──○

오늘의 화가 어제의 화가

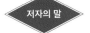

그림 뒤에 가려진 삶

감상한다는 것은 삶에 들어가는 것이며

삶에 들어간다는 것은 그들의 삶을 공감하는 것이며

공감하는 시간을 통해 성장하게 된다.

— 이경남

드로잉 12,000점, 도자기 2,000점, 유화 1,000점, 조각 1,200점의 작품을 만들어낸 피카소는 어떻게 다양한 예술 세계를 펼칠 수 있었을까요? 평생에 걸쳐 그린 작품의 흐름을 살펴보면 평균 10년 단위로 작품이 변한 것을 발견할 수 있어요. 그 변화 속에서는 사랑하는 이의 죽음부터 크고 작은 배신과 외도 등 다양한 사건사고들이 있었습니다.

뒤샹의 경우도 마찬가지인데요. 틀에 매이지 않고 이중적 사고를 위해 여장을 하기도 하고, 예술 세계를 떠난 듯 하다가 긴 안거安居를 통해 자신의 사후 작품을 준비하여 나타나기도 했습니다. 그 외에도

한 여자나 한 남자만을 바라보며 생을 마감한 예술인도 있답니다. 그로 인해 그림의 풍이 변하거나 그 반대의 경우도 종종 있었죠.

어떤 화가는 부모나 집안의 넉넉한 지원으로 걱정 없이 잘 먹고 잘 살기도 했고, 때론 부모에게 버림받아 뒷골목을 거닐다 매독으로 요절하기도 하였으며 무덤도 없이 사후를 맞이한 화가도 있어요.

우리는 거액의 꼬리표를 단 작품들을 먼저 만났기 때문에 그들의 생을 들여다 볼 기회가 별로 없었습니다. 그래서 막연하게 우리와 다른 세계 사람이라 여긴 것이죠. 미술 평론가 이일 선생님은 작품을 감상하기 전에 그 사람을 먼저 보라고 했습니다. 특히 단색화가 윤형근 화백의 작품 감상에 앞서, 이 화가는 어떤 사람인가에 대해 탐구하기를 권고하기도 했습니다.

이 책의 시작도 화가 본연에 대한 궁금증과 호기심에서 비롯하였습니다.

그들의 작품에 숨겨진 희로애락을 마주하고 나면 그들의 삶이나 오늘날 우리들의 삶이나 크게 다를 바 없다는 것이 위로가 되기도 해요. 거장이라 일컬어지는 그들도 대부분 먹고 사는 문제를 고민하는 소시민이었기 때문입니다. 그들은 소심한 시민이자 골리앗이 되었고, 어느 순간 병들고 나약해졌습니다. 그리고 잊혀졌죠.

예술가도 생계를 걱정하고 새로운 아이디어를 창출한다는 명목 아래에서 사회적으로 지탄 받는 행동을 뻔뻔하게 자행하기도 했어요. 어

찌 보면 그들은 기존 질서에서 퇴출되는 두려움보다는, 예술을 갑옷으로 두르고 미적 탐구와 예술에 대한 호기심이 그들의 눈을 멀게 했는지 모르죠.

지금은 그들이 남기고 간 그림들이 많은 사랑을 받고 있어요. 그들은 자신이 왜 그림을 그리는지 모르지만, 이 책을 통해 그의 삶과 작품을 객관적으로 마주한 우리는 그 이유를 찾을 수 있을 듯합니다.

단편적으로 보면 대부분은 '정상적이지 않다'라고 생각할 수 있습니다. 그러나 자세히 그들의 삶을 들여다보면 결코 그렇지 않아요. 어찌 보면 더 인간적이고 여리며 양심적인 예술가들을 더욱 많이 발견하게 됩니다. 더불어 이 책이 일상의 위로와 여유가 되길 바랍니다.

"공부하기 싫다. 재미있는 것도 못 보고 이 시간에 이렇게 썩고 있네."

"시끄러, 시험 끝나고 남자친구랑 영화 봐."

"이번에도 시험 망치면 교수님이 날 임상실험 할지도 모른대..."

딸과 친구가 스피커폰으로 통화하고 있다. 듣고 있는 나는 마그리트 아내의 초상화 패러디 작업을 하고 있을 때였다. 마그리트 아내의 얼굴을 까맣게 칠하고 있었는데, '딸내미 친구 속이 이렇게 까맣게 타들어가고 있겠구나.' 하는 생각에 혼자 깔깔거리고 웃었다. 영문 모르는 딸이 내 그림을 보더니 자지러지게 웃는다.

"간호학과 재학 중인 시험에 찌든 권모씨의 속마음, 딱이다."

"담배 피는 것도 딱 맞아. 지금 얘도 피고 있을 걸..."

"엄마가 너의 심정을 그림으로 그렸다. 절묘한 타이밍이지."

　내성적이던 마그리트 역시 보이지 않는 세계와 인간의 감정을 이런 마음으로 작업했을 것 같다.

　예술을 미술관이나 화랑에서 분위기 잡으며 감상하는 것이 아니라 즐거운 일상의 한 부분이 되길 바라는 이들이 많았습니다.

　마지막 그림을 촬영하고 원고를 넘기는 순간까지 함께해 준 분들에게 감사인사를 드립니다.

　창의적인 일상의 이야기가 더해지는 하루 되세요.

2019년 마지막 달력 앞에서

오늘의 화가 이경남

○ 에두아르 마네, 〈피리부는 소년〉, 1866

Artist. 01

뚫린 가슴을
채우려는

욕망

1

에두아르 마네

Édouard Manet, 1832 ~ 1883, 프랑스

프랑스의 인상주의 화가다. 19세기 현대적인 삶의 모습에 접근하려 했으며, 시대적 화풍이 사실주의에서 인상파로 전환되는 데 중추적 역할을 하였다.

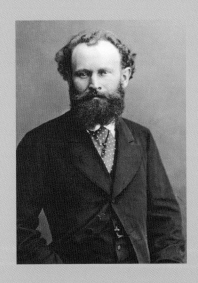

대체할 수 없는 영혼,
마네의 첫 모델 빅토린 뫼랑

"검은 고양이 그림의 누드모델이 실존 인물 맞아?"

"마네 제자가 누드모델이라면서? 어떤 그림인지 먼저 보러 가세."

"저기 사람들이 많이 모인 부스가 검은 고양이 그림인가 보네."

"낙선 작품 전시 때 봤던 숲속 누드 여인 연작이라고 해서 보러 왔네. 신화 속 여인도 아니면서 정면을 당당히 보는 실존 인물이라니 어떤 의도 일까."

"저런 저급한 것을 그린 작자가 누구야?"

"저 그림 썩 치우지 못해? 요즘 젊은 것들은 말이야. 저것도 그림이 라고 그리는 거야? 전통과 기본을 모르는 것이 무슨 화가라고 출품하고 있어."

"대단한 화가야. 이번 살롱전에서 최고의 스캔들이 터졌군. 난 신선한 저 작품에 한 표 던지네."

"저기 '빅토린'이, 〈올랭피아〉의 누드모델이 지나간다."

"자기 누드화가 그려져 있는 작품을 보러 온 거야? 세상에..."

빅토린을 아는 지인들은 멀리서도 빅토린이 〈올랭피아〉의 주인공이 라는 것을 금방 알아차리고 쑥덕거리지만 그녀는 아랑곳하지 않는다. 작

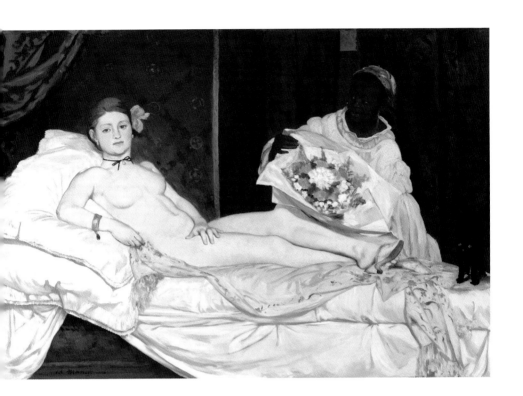

○

에두아르 마네,
〈올랭피아〉, 1863

품 속의 당당함 그대로다.

　〈올랭피아〉가 2년 전 낙선한 작품들만 전시하는 프랑스 왕립 미술 아
카데미의 살롱전(1863)에서 충격을 준 〈풀밭 위의 점심 식사〉와 시리즈임
을 듣고 사람들이 전시 마지막 날 몰려들었다.

　비평가들의 혹평 덕분에 일부러 작품을 보려는 이들과 작품을 내리

라는 시위자들로 전시 기간 동안 마네의 부스는 아수라장이었다. 비평가들에게 퇴폐적이고 기초가 없는 작자라고 비난받던 마네의 작품 〈올랭피아〉는 이번 살롱전에서 입선했다.

그로 인해 더 많은 사람들이 화제의 작품을 직접 보기 위해 모여 들었는지 생각보다 관람객들이 많다.

"잠깐만요. 나미씨죠? 이쪽으로..."

까치발을 하고 작품을 보려는 순간, 적갈색 머리에 크고 깊은 눈을 가진 여인이 내 손을 잡고 조용한 곳으로 데리고 간다.

"마네 선생님의 작품들을 보러 오셨죠? 오늘 늦게 작품을 내려요. 그리고 선생님의 작업실에서 지인들과 함께하는 파티가 열릴 예정입니다. 미술관에 가면 계신다고 해서 모시러 왔어요."

여행을 다니며 화가들을 만났는데 그 덕분인지 그들 사이에서 내 소문이 난 모양이다. 조금 당황스럽지만, 그림자 같은 존재가 아닌 정식으로 처음 초대받는 것이라 기분은 좋았다.

"패자 부활전으로 자네 작품이 유명해지더니 이제는 입상까지 하고 축하하네."

"축하는 뭘. 엄청난 비난의 꼬리표는 여전한걸."

그녀와 함께 마네의 작업실에 들어서자 이미 축하 파티는 한창이었다. 가벼운 눈인사와 함께 지인들 틈에 끼여 작품들을 감상하며 그들의 대화를 들었다.

"자네를 지지하는 젊은 작가들이 점점 늘어나고 있네. 다들 어디서 그

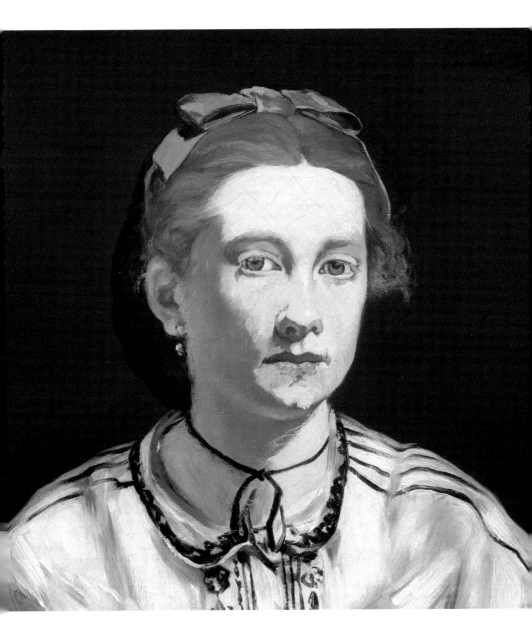

에두아르 마네,
〈빅토린 뫼랑〉, 1862

런 영감을 받았는지 궁금해 하더군."

"티치아노의 〈우르비노의 비너스〉와 프란시스코 고야의 〈옷을 벗은 마야〉에서 영감을 받았네. 거듭 낙선되기에 열 받아서 오기로 그려본 걸세. 하하하"

마네는 친구와의 대화를 마무리하지 않은 채 껄껄 웃으며 작업실의 넓은 벽쪽에 걸려있는 〈풀밭 위의 점심 식사〉를 감상하고 있는 나에게 샴페인 한 잔을 건네며 말을 건다.

"왜 그렸는지, 당신도 궁금한가요?"

"농담처럼 오기로 그렸다고 하지만 〈풀밭 위의 점심 식사〉의 연작으로 하층 계급의 창녀를 대표하는 〈올랭피아〉를 의도적으로 작업했어요. 그로 인해 시시비비는 더 심해진 것은 사실이죠. 나의 작품 의도는 무시하고 각자의 생각으로만 해석하고 오해하네요. 사실 절친한 친구인 샤를 보들레르의 시집 《악의 꽃》에서 검은 고양이와 매춘의 모티브를 가져왔답니다."

그는 이곳을 안내해준 그녀에게 오라고 손짓하더니 나에게 소개해준다.

"소개가 늦었네요. 이쪽은 화제의 주인공 '빅토린 뫼랑'입니다."

"아, 맞아요. 낯이 익더라 했어요. 마네 선생님이 아끼는 제자라고 들었어요. 반가워요."

'이 여인은 마네가 1862~1874년 동안 가장 아끼던 모델 아닌가.'

나는 빙그레 웃으며 잔에 남은 샴페인을 다 마셨다.

내가 그녀와 마네의 작품을 떠올리는 동안 모두 거실에 모여 있었다.

"피아노 연주 부탁해요."

파리에 참석한 지인 모두 술기운이 올랐을 때쯤 마네는 아내 '수잔 렌호프'에게 피아노 연주를 부탁하고 있었다. 그들이 있는 거실로 향하는 복도에서 〈수잔 렌호프의 초상화〉와 마네의 부모님을 그린 〈오귀스트 마네 부부〉를 발견했다. 나는 거실이 아니라 초상화 옆에 있는 문을 열고 들어갔다.

빅토린 뫼랑은 화가 지망생으로 그의 제자였어요. 그녀가 본격적으로 화가의 길로 가기 위해 마네로부터 독립선언한 뒤부터 마네의 작품 세계에 등장하지 않게 되었죠. 살롱전에서 빅토린 뫼랑은 다섯 번 당선되고, 마네는 낙선하면서 둘 사이는 멀어지게 되고 〈철도〉라는 작품을 마지막으로 마네의 작품에 그녀는 등장하지 않게 됩니다. 그녀는 그렇게 미술계에 등단했지만 여성이라는 장벽보다는 경제적인 기반 없이 시작한 길이라서 가난에 발목을 잡히죠. 자신의 작품으로는 이름을 남기지 못하고 가련한 최후를 맞이하게 되지만, 마네의 작품 속 모델로 '빅토린 뫼랑'이란 이름이 불멸로 남았어요.

평범해 보이는 이 작품이 비평가에게 파격적인 혹평을 받았다는데 이해가 조금 안 가죠? 비평가들은 전통적인 기법을 따지며 배경이 답답하다, 어설프다며 혹평을 쏟아냈어요. 〈철도〉가 혹평을 받은 이유는 그림의 제목에서 시작되었어요. 제목은 〈철도〉인데 기차가 어디 있냐는 겁니다. 작품의 배경이 된 역은 '생 라자르'역으로 알려져 있는데

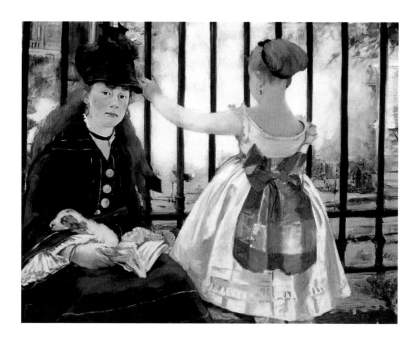

○ 에두아르 마네 〈철도〉, 1873

요. 철창 너머에 흰색 연기 덩어리 보이나요? 증기기관차의 스팀이랍니다. 마네는 직접적으로 눈에 보이는 것을 그린 것이 아니라 순간 포착을 한 것이죠. 당시 교통수단은 말과 마차였는데, 기차는 아주 획기적인 시대적 산물이었어요. 어른도 신기한데 호기심 많은 어린아이에게는 신기하고 재미난 광경 중에 하나였을 겁니다.

　마네는 그 찰나의 순간을 표현한 것이죠. 여기서 마네가 창의적인 사고로 상황과 사물을 보는 감각이 뛰어나다는 것을 알 수 있어요. 지

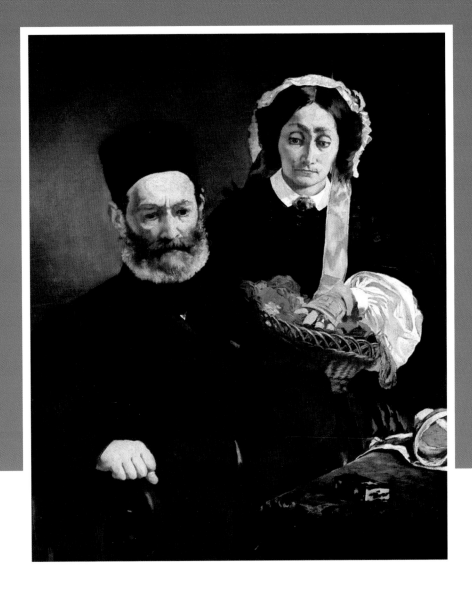

○

에두아르 마네,
〈오귀스트 마네 부부〉, 1860

극히 평범해 보이는 이 그림은 마네의 주제에 대한 근대적 접근을 보여
주는 중요한 작품 중에 하나로 평가되고 있어요.

아버지의 여자, 수잔 렌호프

　빠른 걸음으로 누군가 계단을 내려가는 소리가 들린다. 가지런히 정
리된 침대와 조금 멀리 떨어진 곳, 책상 위에 일기장이 펼쳐져 있다. 내용
을 보니 어린 마네의 일기장 같다.

> 나의 부모님은 교육열이 대단하다. 서로 다른 교육관으로 다
> 투지만 두 분의 목적은 같다. 그들의 바람은 우리 형제도 자
> 신들만큼 사회적으로 높은 지위에 앉는 것이다. 아버지와 프랑
> 스 법관인 '오귀스트 마네' 어머니 외교관 딸인 '외젠 데지레 푸르니'의 교육적 열
> 성이 높아질수록 두 분 사이는 벌어지고 있다.

　〈오귀스트 마네 부부〉를 엑스레이로 촬영했더니 아버지 얼굴 아
래에 콧수염이 없고 턱수염은 적은 젊은 아버지의 모습이 있었다고 해
요. 당시 유화 작업으로 이런 수정단계를 추정해보면 오랜 시간 작업
했을 것으로 보고 있어요. 마네의 아버지는 마네가 이 작품을 완성한
2년 후에 세상을 떠났어요. 이 작품 속 오귀스트 마네의 오른손은 경

직된 주먹과 재킷 속에 숨겨진 다른 손에 있어요. 당시 마네의 아버지 오귀스트 마네는 매독으로 인해 마비 증세에 시달리고 있었다고 해요.

손님들을 위해 피아노 연주를 하던 마네의 아내 수잔 렌호프는 어린 마네의 피아노 선생님이었어요. 그녀가 피아노 선생님으로 오기 전부터 마네의 부모님은 싸움이 잦았어요. 어머니는 여덟 살부터 예술적 기질이 보이는 마네를 화가로 키우고 싶어 했고 아버지는 자신의 뒤를 이어 법관이 되길 원했죠. 아들의 장래에 대한 서로 다른 의견으로 싸움은 횟수가 늘어나고 부부의 사이는 점점 멀어지고 있었어요.

냉한 기운이 맴도는 어느 날, 새로운 식구를 맞이하는데요. 마네 형제의 새로운 피아노 가정교사 수잔 렌호프가 오면서 식구들의 관계가 조금 편안해지는 듯했어요.

사춘기에 접어든 마네는 언제나 따뜻한 말씨와 온화한 얼굴의 그녀를 천사처럼 느끼게 됩니다. 부모님에게 혼나서 투덜거리고 있으면 늘 마음을 풀어주는 수잔에게 끌렸죠. 자연스럽게 사랑이 시작되었답니다. 그런데 동생 외젠 마네도 수잔에게 끌려 사랑을 키워가죠. 마네는 이런 삼각관계를 먼저 눈치 채고 성인이 되면 수잔 렌호프와 결혼하기로 약속하고 조심하기 시작했어요.

한동안 부모 몰래 관계가 유지되는가 싶었지만 아버지와 수잔 렌호프의 관계도 알게 되었어요. 그러나 그는 모른척해야 했고 첫사랑과의 비밀연애를 이어갔어요. 얼마 안 되어 수잔의 임신 소식을 접하게 됩니다.

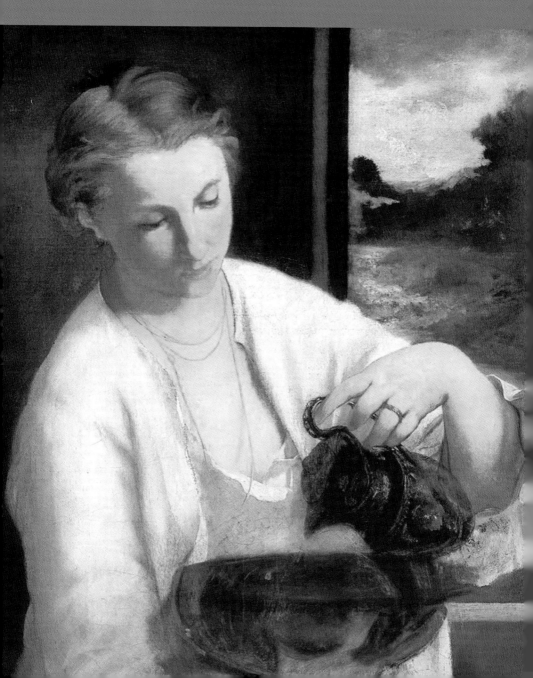

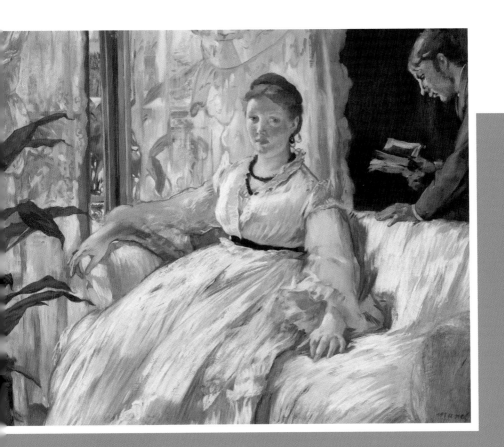

○

에두아르 마네,
〈독서〉, 1873

"아이를 낳으려면 이곳에 머물 수 없으니 함께 집을 나갑시다."

"이 아이는 내가 책임질 것이니 걱정마세요."

이 아이의 아버지가 마네 자신이라는 것을 확신하고 둘은 동거를 하죠. 수잔에게서 아들 레옹이 태어나 마네 자신의 성을 붙여주려 하자, 수잔은 자신의 성을 붙여 '레옹 에두아르 렌호프'란 이름을 지어버립니다.

이유는 그녀 자신도 그 아이가 진짜 누구의 아들인지 몰랐기 때문이거나, 누군가와 모종의 거래가 있었을지도 모르죠.

정황을 보면 수잔이 자신의 고향인 네덜란드에서 멀리 떨어진 파리까지 가정교사로 온 이유가 아버지인 오귀스트의 정부일지도 모른다는 겁니다. 레옹이 11살이 되던 해 1862년 아버지 오귀스트 마네가 매독으로 사망한 후에 수잔과 결혼발표를 하며 아버지의 정부와 레옹을 정식으로 식구를 받아들이게 되죠.

당시 프랑스의 사회적 분위기는 정부를 두는 것이 큰 죄를 짓는 일은 아니었어요. 그럼에도 불구하고 나중에 모든 사실을 알게 된 외젠까지도 함구한 것은 형이 아버지로 인한 매독 보균자이며, 아버지의 정부와 비밀연애 끝에 결혼까지 한 상태였으니 당연히 숨기고 싶었겠지요. 하물며 외젠 본인도 아버지의 정부를 사랑하게 되었으니 모른척해야 했을 겁니다. 그 아버지에 그 아들이란 꼬리표 비난을 받기 싫었던 거죠.

사람들이 이 사실을 알게 되면 '아버지와 아들이 모두 매독으로 죽다니' 하고 생각하겠죠. 당시 직위와 나이를 떠나 여자관계가 매우 복잡할 때 걸리는 병이 매독이었어요. 문화와 교양을 따지는 상류층 사람들에게 매독은, 우리 집안은 난잡하다고 간접광고를 하는 격이니 마네 일가 모두 함구해야 하는 부분이 한두 가지가 아니었을 겁니다.

레옹이 아버지의 아들인 걸 알면서도 집안의 명예를 위해 동생을 합법적으로 자신의 아들로 호적에 올린 후 마네 자신의 죽음으로 가족의 비밀을 덮으려고 했지만, 세상에 비밀은 없다고 하죠.

주변인들의 일기와 재산 상속에 관한 유서 기록 등 여러 가지 근거 자료들은 있었죠. 하지만 그의 어머니, 외젠과 하물며 수잔과 마네 자신도 함구했기 때문에 진실을 끝까지 알아낼 수는 없게 되었고 근거자료를 통해 추정할 뿐이죠. 이제 마네의 뚫린 가슴을 채워준 마지막 뮤즈로 베르트 모리조와 함께한 시간으로 찾아가 봐요.

명예와 비밀, 마네의 마지막 뮤즈
베르트 모리조

"그렇게 대충 그려서 되겠어요? 그림은 전쟁입니다."

"어둠에서 빛으로 스스로 내몰아야죠."

박물관 안에서 누드 작품을 모사하고 있는 두 여인에게 멀쩡하게 잘

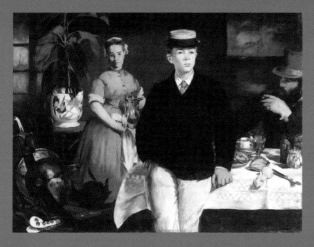

○

에두아르 마네,
〈아틀리에에서의 아침 식사〉,
1868

○

에두아르 마네,
〈칼을 든 소년〉, 1861

생긴 신사가 말을 하다 말고 간다. 그리고 잃어버린 것을 찾으러 오듯 급하게 다시 오더니 시비 걸듯 다시 말을 건넨다.

"살아있는 걸 그릴 생각은 없나요?"

"직접 보고 느낀 그 순간을 그리고 싶지 않냐고요?"

"누구시죠?"

"아, 인사가 늦었군요. 에두아르 마네입니다."

"혹시 얼마 전 살롱전에서 검은 고양이와 누드?"

"하하, 맞습니다. 보셨군요. 고야의 작품에서 영감 받은 새로운 작품을 시작했는데 모델을 구하고 있어요. 괜찮으시다면 친구분과 함께 제 작업실로 오실 수 있으세요?"

확답도 듣지 않고 이름만 물어보고 주소 적힌 메모지만 남기고는 사라진 사내는 외설 작가로 불리는 에두아르 마네였다.

〈올랭피아〉를 보고 헐렁한 옷차림에 더벅머리의 가난한 화가라고 상상했는데 실제로는 귀족의 아들로 호감형 인상이라 여인들은 놀랐다.

"안녕하세요."

"베르트 모리조양이죠?"

"선생님께서 조금 늦으신다고 잠시만 기다려 달라고 하셨습니다. 편하게 계세요. 따뜻한 차를 내오겠습니다."

"와! 이건 저번 살롱전에서 봤던 〈올랭피아〉다."

"색들이 살아있어요. 미술관에서 한 말이 이해가 안 갔는데 이제 이해가 가요."

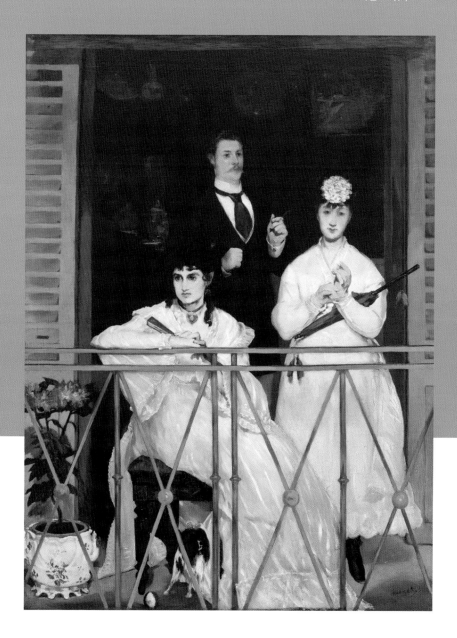

에두아르 마네,
〈발코니〉, 1868

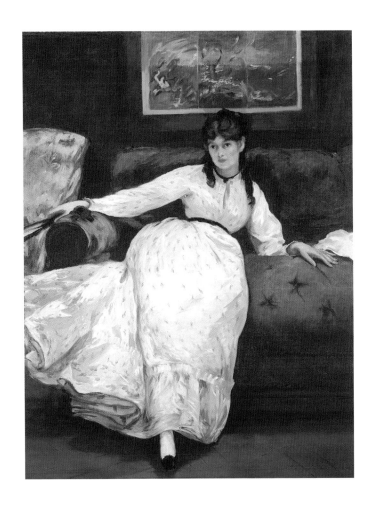

○

에두아르 마네,
〈휴식〉, 1870

"모리조, 이쪽에는 피리 부는 소녀도 있어요. 아내 수잔 렌호프의 초상화도 있어요."

저번 입선 파티에 왔었다고 나도 모르게 작품들을 보여주고 있다. 모리조는 내가 누구인지 궁금해 하지도 않고, 안내하는 곳을 따라다녔다. 정신없이 작품들을 보느라고 계단으로 내려오는 마네를 발견하지 못했다. 걸음을 멈추고 모리조의 모습을 바라보고 있는 마네와 눈이 마주치자 그는 입 꼬리를 올려 웃는다.

"어서 오세요. 모리조 양"

"여기 의자에 앉아 이 부채를 들어 봐요."

여성들은 첫인상이 괜찮고 실력 있는 화가이니 그의 작업실이 궁금했을 거예요. 다른 작품들을 보고 싶은 욕심에 우선 작업실에 방문하기로 결정하죠. 당시 마네는 고야의 작품에 영감을 받아 작업을 하는 중에 앉아있는 모델이 필요했어요. 모델을 구하고 있던 차에 박물관에서 '베르트 모리조'라는 여인을 우연히 만나게 된 거죠. 법원 복도에서 만난 빅토린처럼 모리조도 현대여성의 표본이 되는 강인하고 열정적인 여성이었고 눈이 깊고 당찬 시선을 가지고 있었지요.

이렇게 마네의 〈발코니〉는 모리조의 등장으로 완성되고 마네는 지속적으로 모리조를 작품에 등장시킵니다.

작은 공간 안에 함께하지만 서로 다른 방향을 바라보고 있는 것은 마네가 바라보는 현실세계에 대한 생각이 담겨있습니다. 어둠 속 실내

에 있는 사람은 마네의 아들 레옹, 부채를 들고 있는 당당하고 냉철한 눈빛을 가진 여성화가 베르트 모리조, 가운데 남자는 풍경화가 앙투안 기르메이며 양산을 들고 서 있는 여인은 기르메와 친분이 있는 바이올린 연주자 파니 클라우스입니다.

모두 사회의 엄격한 규율 속에 있는 신분을 가진 이들이네요. 마네는 〈발코니〉에서 출생의 비밀을 가지고 있는 레옹, 프랑스에서 예술가로 인정받기 위해 험한 장벽을 넘어야 하는 숙제를 지닌 두 여성, 표현의 자유가 한정되어 있는 예술가로 자신을 투영시킨 풍경화가를 등장시켰어요. 어두운 색조에서 두 명의 여인은 흰색 드레스로 색을 대비시키고, 부르주아 사회의 분위기를 은유하고 있어요. 덧문과 난간의 푸른색은 검은색과 흰색의 균형을 깨고 직선과 사선의 구조로 양분화된 긴장감을 만들어내고 있습니다.

이렇게 양분화된 화면 구성은 스페인 화가 프란시스코 고야의 〈발코니의 마하들〉에서 영감을 얻었고 이 작품으로 모리조의 관심과 사랑을 얻었습니다. 모리조와 가까워지면서 그녀가 살롱전에 출품할 작품에 대한 조언도 아끼지 않았어요.

그녀는 유부남인 마네가 처음에는 편했어요. 결혼하자고 청혼하지 않을 거니까요. 그러나 시간이 흐르면서 둘은 사랑에 빠지게 됩니다.

가족의 명예와 아버지의 위신을 위해 결혼이 아닌 결혼생활을 해온 마네는 아버지에서부터 내려온 2대째의 '명예와 비밀'이라는 불명예스런 유산을 짊어지게 되었어요.

에두아르 마네,
〈발코니〉, 1868

"모리조, 동생 외젠과 결혼해 줄래요?"

"사람들의 눈을 피해 오랫동안 함께 하려면 당신이 우리 식구가 되는 수밖에 없어요. 외젠도 당신을 좋아하지만, 내 눈치를 보더군요."

"얼마 전에 청혼해 왔어요. 당신에게 물어보고 싶었어요. 당신의 아내가 될 수 없다면 당신의 식구라도 되어 당신 가까이 있겠어요."

결국 모리조는 마네의 마지막 뮤즈로 남기로 결심한다.

나는 결심한 그녀에게 조심스럽게 물어보았다.

"모리조, 마네와 함께 하기 위해 차선책으로 선택한 결혼을 후회하지 않겠어요?"

"그럼요. 선택하지 않으면 잃는 것이 많지만, 선택하므로 잃을 것은 없으니 당연히 선택해야죠."

이제야 마네가 그녀를 위해 〈제비꽃과 부채〉를 그린 이유를 알 것 같았어요.

'사랑하지만 헤어져 있을 수밖에 없는 사이라는 의미를 지닌 제비꽃 그림을 선물한 마네의 마음은 얼마나 쓰렸을까?'

마네는 아버지의 정부와 살고, 동생은 형의 정부와 사는 뒤죽박죽 가족연애사는 당사자들의 죽음으로 끝이 납니다. 그는 자신에게 주어진 환경에서 도망가지 않고, 사랑과 예술, 가족, 어느 것 하나 소홀하지 않았으며 최선을 다하고 20년이라는 짧은 예술가의 생을 마감했는데요. 에두아르 마네는 무엇을 위해 살았을까요?

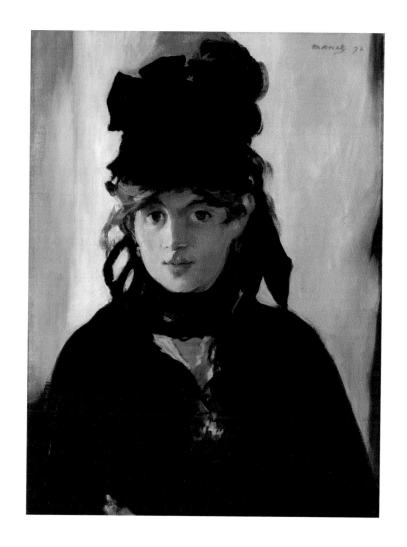

에두아르 마네,
〈제비꽃 장식을 한 베르트 모리조〉, 1872

○

에두아르 마네,
〈제비꽃과 부채〉, 1872

제비꽃―사랑하지만 헤어져 있을 수밖에 없는 사이

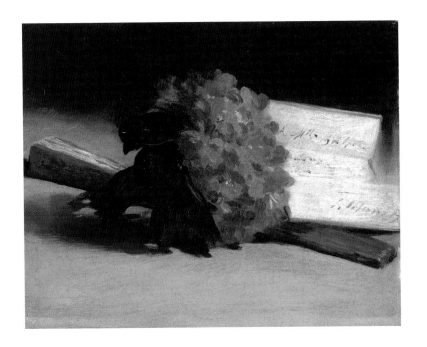

Artist. 02

꿈꾸는
결혼의

일상

2

베르트 모리조

Berthe Morisot, 1841 ~ 1895, 프랑스

파리에서 활동한 인상주의 그룹의 일원이자 화가였다. 그녀의 작품은
파리 살롱전에서 여섯 번 연속으로 당선되었으며, 1874년부터는 인상
주의 전시에 참여하여 활동하였다.

꿈꾸는 결혼의 일상

"신부가 너무 예쁘네. 너도 이제 결혼해야지. 부럽지 않니?"

"아니요. 저런 모습도 한 순간인데 뭐가 부러워. 3개월 만에 임신해서 애 낳고 남편 시중 들고... 평생 남자가 여자 삶의 전부인 양 똑같이 사는 일상이 뭐가 그렇게 좋아요?"

"너 그러다 수녀로 늙어 죽겠다."

"수녀가 더 나을 지도."

"예술은 영원불멸하거든. 예술이 내 삶의 전부야. 남성 위주의 시대라서 결혼하면 그림을 그릴 수 없잖아요."

로코코 미술의 대가 '장 오노레 프라고나르Jean-Honore Fragonard'의 증손녀로 어려서부터 예술적 분위기 속에서 유복하게 자란 베르트 모리조는 개인 작업실까지 두고 작업하는 화가 지망생이니 남편 내조와 아이 양육을 책임져야 하는 결혼은 여성화가를 꿈꾸는 베르트 모르조에게는 걸림돌이라고 생각할 만하네요.

"코로 선생님과 우아즈 강둑으로 가요. 어머니"

"풍경 그리러 가는구나. 내가 그림을 그리라고 권유만 안 했다면 너희

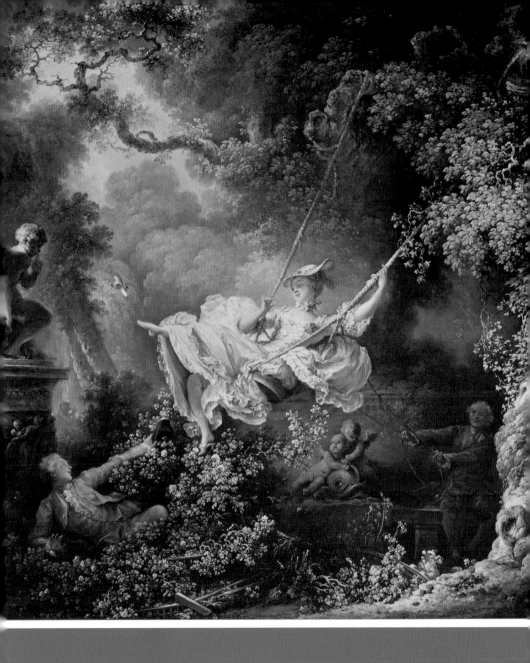

○ 장 오노레 프라고나르, 〈그네〉, 1767

베르트 모리조의 외조부로 어려서부터 예술적 영향을 받은 흔적이
〈노르망디의 농장〉 작품에서 보인다.

들은 결혼했을 텐데. 언제까지 그림만 그릴 거니? 결혼은 해야지."

"코로 선생님께 안부 전해 드릴게요."

"언니, 늦었다. 빨리 가자."

결혼이란 말만 나오면 딴청 피우는 자매가 있다. '에드마'와 '베르트' 둘은 평생 그림만 그리며 살자고 맹세하였다. 어느 날 베르트 모리조의 언니 에드마 모리조의 표정이 예전 같지 않다.

"나 결심했다."

"뭘 결심해? 언니, 오늘 분위기 이상하네."

"마네 선생님의 친구분이 청혼했어."

"그 해군 장교 친구?"

"응, 내 그림을 너무 좋아해. 이야기도 잘 통하고. 어머니께는 아직 말하진 않았어. 너에게 먼저 이야기하는 거야."

"언니가 진짜 좋아하는 사람도 아니면서 왜 도망가듯 결혼하려는 거야?"

"날 진심으로 사랑해 주는 사람이야. 결혼해서 계속 그림을 그릴 수 있을 것 같아."

"이제 나 혼자 엄마 잔소리를 들어야겠군. 이제 각자의 길로 가면 되는 거네. 언니가 결정했다면 내가 뭐라고 하겠어. 축하해."

베르트 모리조는 언니에 대한 서운함보다 이제는 혼자서 결혼 압박을 견뎌내야하는 걱정스러움이 몰려왔다. 그래서 야외 스케치 시간동안 멍하니 그리다 지우는 짓만 하고 돌아왔다.

그날 밤 예전 그림들을 모두 작업실에 꺼내 놓았다. 그 이후로 그림은 안 그리고 예전 작품만 보는 시간이 많아졌다. 어떤 날은 미완성된 작품들을 바라보며 혼잣말로 중얼거린다.

'이제는 나 혼자서 이 작업실에서 그림을 그려야 하는구나. 정말 홀로서기가 시작되었군. 그래, 살아 있는 그림으로 다시 시작하자.'

루브르 박물관에서 루벤스 작품을 모사한 캔버스를 보며 이야기해준 마네의 비평을 떠올린다. 그때는 무슨 말인지 이해하지 못했다. 그림을 그리기 전에 바람을 느낀다는 것, 빛을 느낀다는 것에 대해 이제야 이해가 된 모양이다. 베르트 모리조 그녀는 이렇게 성장통을 치르고 있었다.

○ 베르트 모리조, 〈노르망디의 농장〉 1859

그녀의 초기작으로 외조부인 로코코 화가 '장 오노레 프라고나르'의 영향으로 서정적 풍경화를 볼 수 있다. 훗날 인상파 창시자 중 한 명으로 외조부와 다른 그림을 선보인다.

"죽은 그림을 그리고 있군요. 살아있는 그림 그리고 싶지 않으세요? 이렇게 죽은 그림만 그리면 루벤스의 천재성을 닮으려고 애쓰는 것이죠. 똑같이 그릴 순 있겠지만, 생명이 없으니 자신의 그림은 아니죠. 어찌 죽은 그림을 그리는지... 쯧쯧"

"어떤 친구의 그림을 봤는데 물에 반사된 빛에 눈이 부셨고 바람이 부는 듯해서 옷깃을 여미게 되더군요. 이 곡선 말입니다. 더 부드럽게 신선한 공기를 마시듯 그대로 느끼며 그려야죠."

그렇게 그녀는 예술 세계로 점점 빠져 들고, 마네의 예술관을 이해하게 된다.

'마네, 그 사람은 검은색을 어떤 색으로 표현했기에 이렇게 풍성한 거지? 뭔가 이상해.'

그녀는 작업실에서 살롱전을 준비하는데 마음대로 작업이 안 되는지 혼자서 끙끙거리고 있다.

'어둠 속에도 밝음과 어둠이 있으니 검은색의 깊이를 느끼며 터치해야 한다고 했지. 그리고 과감하게 터치하고 경계선을 풀지 말라고... 이렇게 그리는 건가?'

'마네 선생님의 붓놀림과 터치는 이런 느낌인 것 같았어. 그래, 이런 느낌 같아. 검정색에도 빛이 닿는 부분과 그늘진 부분이 있다고 했으니까. 색을 보고 실제로 느껴 보는 거야. 검은색 치마 자락이 뭉치고 펴지는 찰나의 어둠과 밝음이다.'

이렇게 중얼거리며 어머니의 검은색 치마 부분을 칠해가는 베르트 모

리조의 〈화가의 어머니와 자매〉는 1869년에 시작하여 다음해 1870년도에 완성하였다.

일 년의 시간이 걸린 이유도, 마네의 지도를 받기 시작한 그녀가 완전한 인상파 그림으로 넘어가는 시기로 마네의 모델이 되면서부터 그의 작업실에서 보고 느낀 것들을 자신의 것들로 만드는 과정에서 많이 고민했기 때문이다.

베르트 모리조 자신의 화풍이 변하면서 〈화가의 어머니와 자매〉를 통해 예인의 성장통을 겪고 있었다. 화풍이 변해가고 그녀의 삶에 에두아르 마네의 존재가 점점 커가고 있을 때, 부모님이 눈치를 챘는지 결혼의 압박이 심해지고 있었다. 압박이 심할수록 미친 듯이 작업에 몰두하는 그녀에게 그녀의 언니인 에드마 모리조의 편지는 쉼표와 같았다.

"베르트, 차 한 잔 할래요? 로리앙에서 편지가 왔어요."

"에드마 언니 편지라고요? 궁금했는데..."

베르트 모리조는 단숨에 읽더니 함께 로리앙으로 가자며 화구들을 싸라고 한다. 나는 덩달아 야외 스케치용 화구들을 챙기며 에드마 모리조의 편지를 읽어보았다. 자유롭게 창작활동을 했던 시간에 대한 그리움이 가득했다.

베르트 모리조,
〈화가의 어머니와 자매〉, 1869~1870

사랑하는 내 동생 베르트에게

나는 자주 너를 생각한단다. 그리고 우리가 몇 년 동안 공유
한 작업실의 공기, 너와 호흡한 시간들에 빠져들기도 한단다.

— 사랑하는 내 자매에게

해군 장교와 결혼해서 임신한 언니를 만나기 위해 로리앙에 도착한
우리는 넓은 바다를 보는 순간 속이 뻥 뚫리는 것 같았다. 약속한 듯이 먹
잇감을 찾는 독수리처럼 스케치할 풍경들을 찾기 위해 주변을 둘러보았
다. 바로 로리앙 항구다.

언니집에 있는 동안 바다로 나와 여러 점의 작품 스케치를 했다. 추후
작업실에 돌아와 완성한 작품이 〈로리앙 항구〉다.

○ 베르트 모리조, 〈로리앙 항구〉, 1869

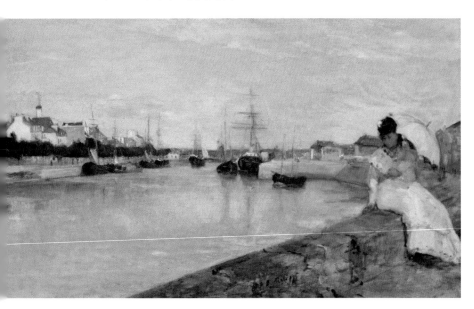

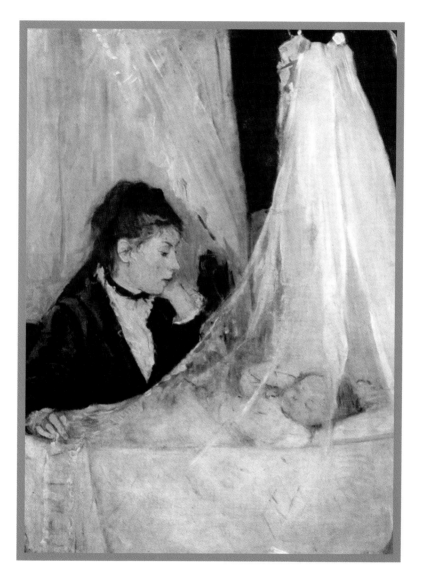

○

베르트 모리조,
〈요람〉, 1872

"언니, 결혼생활 괜찮아?"

"따분하긴 하지만, 괜찮아. 엄마 말이 맞았어. 여자 혼자 산다는 건 쉽지 않았어. 너와 함께한 시간이 때론 그리울 때도 있지만, 지금의 삶도 나쁘지는 않아."

"베르트, 더 나이 먹기 전에 너의 꿈을 지지해 줄 남자를 찾아. 너라도 화가의 길을 꼭 갔으면 좋겠어."

베르트 모리조는 언니와 소통하면서 언니와 조카를 모델로 꽤 많은 작품을 남겼는데요. 그 중 〈요람〉은 인상주의 첫 전시에서 긍정적인 평을 받은 작품 중 하나랍니다.

평범해 보이는 장면이지만 남성들의 시선에서 그려지는 어머니의 표정은 한없이 자상하고 생기 있게 표현되는 반면, 베르트 모리조는 여성의 입장과 시선에서 아이를 돌보는 피곤함이 그대로 묻어나 있네요. 결혼을 선택함으로 인해 생기는 육아라는 책임과 소속해 있는 환경의 지배로 꿈꾸던 화가의 길은 접고 평범한 유부녀로 사는 언니 에드마의 삶 중에 한 조각이 캔버스 안으로 그대로 들어와 있습니다.

베르트 모리조는 자신의 작품 세계를 확고하게 만들어 준 유부남인 마네를 사랑하게 되고 노처녀라는 상황에서 결혼을 강요하는 부모님과의 갈등은 깊어져 결국 위험한 선택을 하게 됩니다. 에두아르 마네의 동생 외젠 마네와 결혼을 해요.

이루어 질 수 없는 사랑이라는 제비꽃의 꽃말처럼 마네의 제비꽃

○ 베르트 모리조, 〈와이트 섬에서 외젠 마네〉, 1875

여인이 되어 버린 베르트 모리조 그리고 부부가 되지는 못했지만 에두아르 마네와 베르트 모리조는 서로의 정신적 지주가 되었어요.

여성화가의 조건

외젠 마네와는 결혼 후에도 지속적으로 예술 활동을 지지해 주는

조건으로 선택한 것 같아요. 1874년 결혼과 동시에 그해 4월에 열린 제1회 인상주의 전시회에 유일한 여성화가로 참석한 것을 보면 대단한 것이죠.

그 시대에 여자가 화가로 미술계의 거장이 되기 위해서는 남성들보다 기본으로 자격 요건이 필요했어요. 일단 베르트 모리조 자매처럼 집에 돈이 있어야 했어요. 적어도 중산층 정도는 되어야 하고 부모님의 전적인 지지가 필요해요. 당시에는 남자들처럼 여자들이 자유롭게 밖으로 돌아다니며 공부할 순 없었으니까요.

세 번째로는 일정한 나이에 시집을 가야하고 결혼하면 내조하고 아이를 가르쳐야 하는 책임이 있기 때문에 지속적으로 그림을 그릴 수 있느냐 없느냐는 남편의 여력과 지지가 상당한 부분을 차지합니다. 마지막으로 예술가의 재능은 기본이고 고독한 예술 세계에서 고통과 어려움을 참고 견디는 정신과 열정이 가장 필요하겠죠.

"내가 스스로 선택하지 않으면 강제로 선택당하게 되어 있어. 외젠 마네를 선택하지 않으면 그나마 사랑하는 사람을 멀리서라도 보거나 원할 때 공적으로도 만나기 어려워져 어찌 보면 사랑을 잃어버리는 거지. 나의 예술 세계를 이해 받을 수 있고 인정해 주는 이들을 한 순간에 잃게 되는데, 당신이라면 어떤 선택을 하겠어요?"

"마네 가문이 우리 집안보다 못한 것도 아니니 그림만 그릴 수 있다면 괜찮은 결정이라고 생각했어요."

 그림자처럼 쫓아다녔던 나를 이제야 의식했는지 외젠과 결혼한 이유
와 결혼생활을 이야기해 주었다.

 "주말마다 예술 토론회가 열리는데 여자들은 참석하기 힘들어요. 결
혼과 동시에 사회활동에 상당한 제제가 생겨요. 그래서 예술인들을 초대
하여 토론장소를 제공하며 자연스럽게 어울렸어요."

 가정에서 아내로 엄마로 역할을 더 충실해야 할지 예술가로 성공하
게 위해 더 노력해야 할지 고민한 적은 없냐는 나의 질문에 그녀는 말
을 아끼며 결혼 후에 그린 작품들을 보여주곤 딸이 있는 곳으로 갔다.

 그녀의 시선은 동시대를 살아가는 여성들과 아이들에게 맞춰져 있

○ 베르트 모리조,
　〈부지 밭에서 딸과 함께 있는 외젠 마네〉, 1881

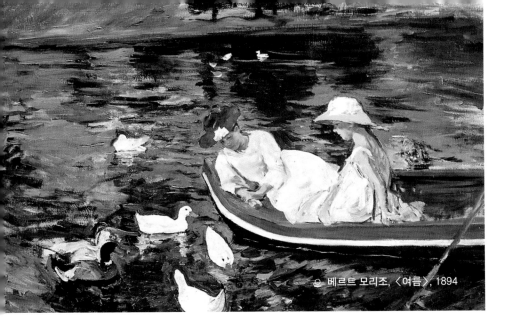

어요. 비판적이지 않고 섬세하면서도 풍부한 파스텔 톤으로, 때론 강한 포인트 색으로 관객의 시선을 집중시키고 있습니다. 또 유려한 선과 즉흥적인 붓놀림으로 독특한 구도의 파리 풍경을 화폭에 올려놓은 그림들은 보는 이로 하여금 편안함을 느끼게 만듭니다.

베르트 모리조, 그녀가 남긴 편지 한 장에 부모 없이 홀로 남겨질 딸을 걱정하는 어머니의 애틋한 마음이 절절해요. 그녀는 자신의 죽음을 차분하게 준비하고 떠났어요.

> 나의 줄리, 죽음을 앞둔 지금까지도 너를 사랑한단다. 아마
> 죽어서도 계속 사랑할거야. 네가 울지 않았으면 좋겠구나.
> 이건 어쩔 수 없는 이별이니까. 네가 결혼할 때까지 살고 싶

었단다. 지금까지처럼 앞으로도 계속 열심히 일하고 착하게
지내야지. 지금까지 네가 나를 슬프게 했던 적은 단 한 번도
없었단다. 너에겐 아름다움과 돈이 있으니, 그것을 제대로
쓰기 바란다. 사촌들과 함께 빌레쥐스트 가에서 지내는 편이
좋을 것 같구나... 울지 말라니까. 말로는 다 표현할 수 없을
만큼 너를 사랑한단다.

—《인상주의자 연인들》(김현우 엮음. 마음산책, 2007) 중에서

당신의 그림처럼 당신의 죽음도 따뜻하고 평온하게 느껴집니다. 덕분에 나의 자리와 가족을 돌아보게 되었어요. 당신은 시인 폴 발레리 Paul Valery의 말처럼 그림을 위해 살았으며, 인생을 그림에 담았습니다.

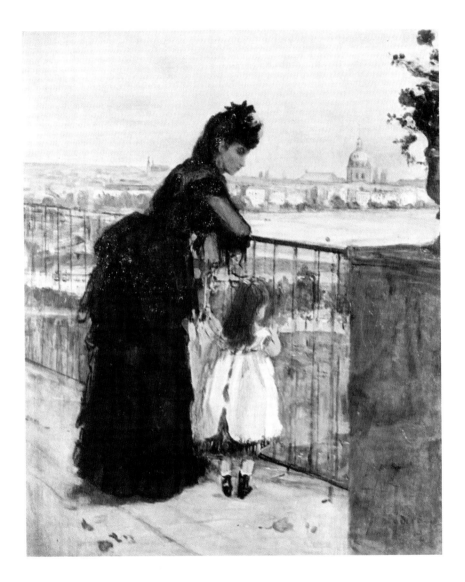

○

베르트 모리즈,
〈발코니〉, 1872

행복은
가끔 뒤에서

걷는다

3

클로드 모네

Claude Monet, 1840 ~ 1926, 프랑스

프랑스의 인상주의 화가로, 인상파의 개척자이며 지도자다.

행복은 가끔 뒤에서 걷는다

"왜 모델인 카미유와 결혼하려는 거니?"

"카미유를 사랑하니까요. 그리고 그녀는 임신했어요. 저의 전부라고요."

"네 마음대로 동거를 시작했고 결혼을 결심한 것이니, 혼자 힘으로 가정을 꾸려봐라."

청소년 시절부터 풍자화를 그려서 용돈 벌이한 경험으로 결혼 후에도 그림을 그리며 생활할 수 있다고 생각하고 동거를 시작한 모네는 주변의 반대를 무릅쓰고 아들 '장'을 낳고 결혼을 강행합니다. 그로 인해 금전적인 것뿐만 아니라 모네 집안에서의 모든 지원이 끊겨져 궁핍한 생활을 하게 되지만, 25살의 모네와 18살의 카미유는 돈을 포기하고 사랑을 선택하여 행복한 생활을 꾸려갑니다.

그러나 세상은 그렇게 만만하지 않죠. 모네는 동료화가 친구들에게 늘 아쉬운 소리를 해야 했고, 형편을 아는 지인들은 기꺼이 그를 도와주었지만, 모네의 형편은 나아지지 않았습니다.

"자네 아버지가 그림을 그만두라고 해도 믿는 구석이 있어서 그동안 화가 생활을 했는데, 이제는 일정 수입도 없이 어떻게 가정을 꾸리

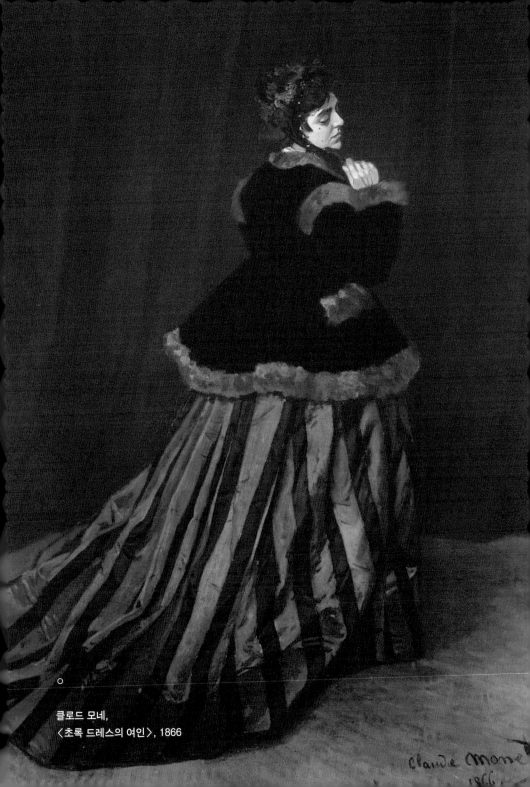

클로드 모네,
〈초록 드레스의 여인〉, 1866

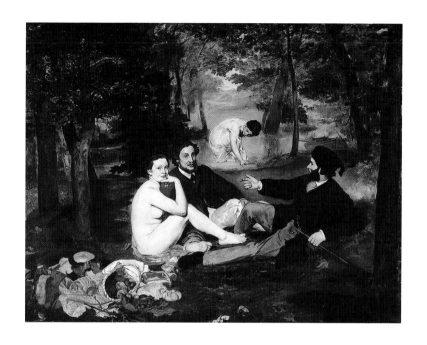

○ 에두아르 마네, 〈풀밭 위의 점심 식사〉, 1863

겠다는 건가?"

"1865년에 시작한 〈소풍〉이라는 대작을 작업하면서 카미유를 모델로 〈초록 드레스의 여인〉을 그렸는데, 이 작품은 살롱전에서 꽤 좋은 반응을 얻었네. 무명화가인 내 그림이 800프랑에 팔렸네. 앞으로 희망이 보이네."

〈초록 드레스의 여인〉으로 이름이 알려지기 시작했지만, 생각처럼 그림은 잘 팔리지 않았고 점점 가난에 허덕이는 상황이 많아졌어요. 급기야 집세가 밀려서 최초의 걸작인 〈소풍〉을 담보로 맡기는 사태까

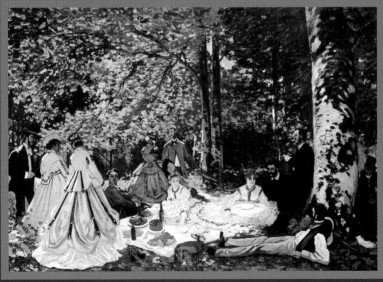

○ 클로드 모네, 〈소풍〉, 1865~1866, 오르세 미술관 전시

지 생기죠.

　'이 작품이 마네의 〈풀밭 위의 점심 식사〉란 작품에 자극 받아서 1865년부터 그린 모네의 〈소풍〉이군. 작은 예비 스케치로 보건대 원래 구도가 엄청났겠군. 조각난 것이 아쉽네.'

　오르세 미술관에 전시된 작품 앞에서 사라진 세 번째 조각을 상상하면 중얼거리는 나의 말꼬리를 잡고 말을 거는 할아버지가 있었다.

　"마네의 〈풀밭 위의 점심 식사〉를 살롱 낙선전에서 보고 2년 후에 똑같은 주제를 완전히 다른 스타일의 〈소풍〉이라는 제목으로 그린 걸세. 이 작품은 내 일생의 최초 걸작이었지. 허나 공개하진 못했네."

　'내 일생의 최초 걸작이라고? 그럼 이 할아버지가 클로드 모네란 말이야?'

　타임머신을 타듯 낯선 곳에서 만나는 화가들이 익숙해질 때가 되었는데 아직도 놀라며 뒤돌아보니 흑백사진 속의 모네가 맞다. 나와 눈이 마주치자 빙그레 웃으며 작품을 설명해 주었다.

　"3.7m × 5.5m의 유화 작업은 꽤나 긴 시간이 소요됐다네. 평범한 인물들을 실물 크기로 그렸네. 마치 사진 속 한 장면 같이 햇빛이 쏟아지는 숲 속 공터의 화사한 분위기를 연출하기 위해 야외 스케치를 많이 했지. 살롱전에 출품하지 못했지만, 나의 청년기 걸작이었던 것은 분명하네. 밀린 집세의 담보로 집 주인에게 맡겨진 적이 있지만..."

　모네는 잠시 인상을 찡그리며 말을 이어갔다.

"글쎄 말이야. 집 주인이 이 작품을 무식하게 둘둘 말아서 창고에 오래 처박아 두는 바람에 곰팡이가 슬어버렸어. 내가 밀린 집세를 주고 작품을 찾아왔지만, 예전처럼 복원하기에는 곰팡이가 너무 많이 슬어버렸네. 곰팡이를 제거하고 복원하는 과정에서 원본을 세 조각으로 나눠야 했네. 그 중 두 조각은 이곳 오르세 미술관에 소장되어 있지만, 세 번째 부분은 어디에서 사라졌는지 기억이 안나."

자신의 말을 끝내기도 전에 다른 장소로 이동하며 나를 부른다.

"이쪽으로 오게. 보여줄 작품이 하나 있네."

"1879년에 둘째 미셸을 출산하고 허약해져 건강을 회복하지 못하고 나보다 먼저 떠난 나의 아내 카미유의 임종 모습일세."

"푸른빛과 연보라 빛으로 형상을 해체시키고 색채만으로 밀려오는 슬픔을 본능적으로 붓질한 걸세. 경제적으로도 힘들었지만 정신적으로도 힘들었던 순간이었지."

가엾은 제 아내가 오늘 사망했습니다. 그동안 그녀를 치료해 주시고 저를 후원해 주셔서 감사합니다. 불쌍한 아이들과 홀로 남겨진 이 기분은 정말 비통합니다. 선생님께 한 가지 부탁드립니다. 이 편지에 차용증서를 동봉하오니, 몬 드 피에테에 저당 잡힌 아내의 펜던트 목걸이를 되찾을 수 있도록 부탁드립니다. 그것은 카미유가 지녔던 유일한 기념품이며, 우리의 유일한 추억거리랍니다. 그녀가 떠나기 전에 목에 걸

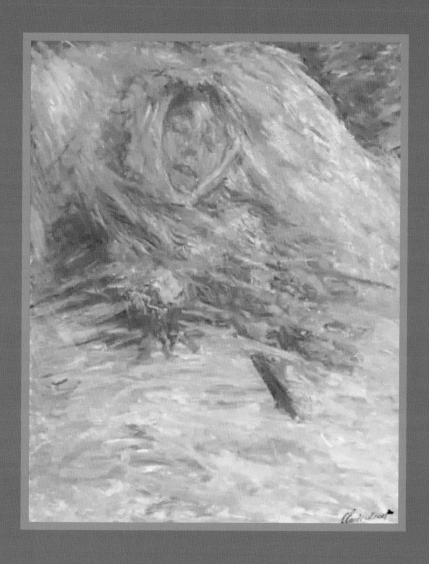

클로드 모네,
〈카미유의 임종〉, 1879

어 주고 싶습니다.

<p align="right">— 〈의사 선생님에게 보내는 편지〉 중에서</p>

"의사 선생님에게 보낸 편지를 보면 첫 부인과 사별하는 순간도 재정적으로 힘들었던 것 같아요."

"그랬네. 전시회에서 수상을 해도 생활에 별 도움이 안 되었지. 그러나 난 인복이 많았던 것 같네. 아이와 아내가 아플 때나 이사 비용이 없어 도움을 요청했을 때 수집가와 친구들이 돈을 모아서 도와주거나 그림을 사주고 수집상에게 소개해 주곤 했지."

그러고 보니 〈카미유의 임종〉 이후부터 기법이 변하기 시작했어요. 〈포플러 시리즈〉와 〈건초더미 시리즈〉들이 예전 작품과 차별화되어 가는데요. 지베르니의 저택에서 그려진 작품들은 선명한 색상과 인상적인 사선식 붓놀림, 독특한 원근법이 다른 연작과 구별되어 모네를 기억하는 그림들입니다.

지베르니 저택으로 이사 오기 전 파리에서 기차를 타고 이곳을 지나칠 때마다 스스로에게 마법을 걸 듯이 약속했던 것이 현실에 일어났죠. 궁핍했던 생활을 하던 젊은 시절에 비해 여유로운 말년을 맞이하게 된 모네처럼 내일의 희망을 걸고 약속하더니 이루어졌네요.

자, 이제 전시장 밖을 나와 또 다른 예술가를 만나러 떠납니다.

전혀 다른
시간이 흐르는

여행

4

폴 고갱

Paul Gauguin, 1848 ~ 1906, 프랑스

프랑스의 후기인상주의 화가로 파리에서 태어났다. 생전에는 좋은 평가
를 받지 못하였으나 오늘날에는 인상주의를 벗어나 종합주의 색채론에
입각한 작품으로 널리 인정받고 있다.

고독한 씨움

소외된 원시적인 환경에서 정신 착란을 일으키는 신경 매독의 고통을 참아야 하고, 골절상의 후유증으로 지팡이 없이는 외출하기 힘들 정도로 절뚝거려야 합니다. 휴대폰도 없고요. 빠르게 소식을 주고받을 수 있는 도구도 없어요. 돈이 없어 고향으로 갈수도 없답니다. 오늘은 사랑하는 자식의 사망 소식을 받게 됩니다. 이 같은 상황이 당신에게 일어나고 있다면 어떻게 하겠어요?

어떠한 선택을 하던 그 시점에서는 결과를 예측할 수 없겠죠. 이 상황은 마지막으로 정착을 시도한 타락의 집에서 직면한 고갱의 현실입니다. 당사자 고갱의 선택은 어떠했을까요? 우리는 작품을 통해 화가의 삶으로 들어갈 건데요. 온전히 나의 상황이라 상상해 봐요.

고갱은 가장 아끼는 딸의 사망 소식에 큰 충격을 받고 심한 우울증과 가난, 고독, 병, 술로 찌든 절망적인 삶을 정리하기 위해 기념비적인 작품을 남기기로 결심해요. 그래서 딸이 죽고 2년 동안(1897~98년) 4미터 가량의 목숨을 건 유언적인 작품 〈우리는 어디서 왔으며, 우리는 무엇이며, 어디로 가는가〉를 남깁니다. 이 작품을 완성하고 비소를 먹고 자살을 시도했지만 미수로 그치고 말죠.

죽기 전 구상하고 있는 큰 그림을 완성시키려고 한 달 내내
고열에 시달리면서도 밤낮으로 작업에 열중하고 있네. 내가
그리고 있는 건 드로잉한 만화 같은 그런 따위의 준비과정
을 통해 그린 것과는 다르네. 매듭과 주름진 캔버스 바탕 위
에 붓끝으로 직접 물감을 칠하는 것으로 대단히 거칠게 나타
나는 그림이네. 사람들은 사려 깊지 못하고 미완성이라고 말
할 걸세. 자신의 작품을 판단한다는 건 쉬운 일이 아니지만
그럼에도 이 작품은 그간 내가 해온 것들을 초월하는 것으로
이와 같거나 이보다 더 나은 그림을 난 그릴 수 없을 것 같네.
죽기 전에 나의 모든 에너지와 고통스러움 가운데서도 열정
을 다 쏟으려고 하네.

<div align="right">─〈몽프레에게 보낸 편지〉 중에서</div>

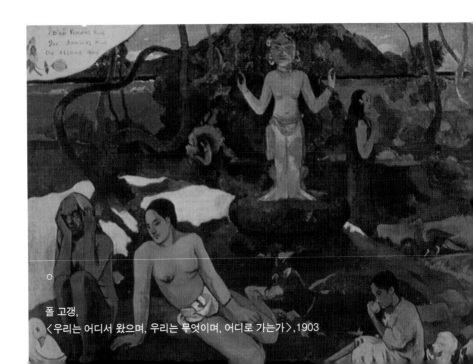

○

폴 고갱,
〈우리는 어디서 왔으며, 우리는 무엇이며, 어디로 가는가〉, 1903

딸의 죽음으로 벼랑 끝에 서서 그린 작품답게 인생 전체를 회상하듯 파노라마 형식으로 풀어 놓았는데요. 자신이 이룬 것이라곤 하나도 없었기 때문에 자존심만이라도 지키기 위한 영혼과의 한판 승부 같았어요. 어차피 죽는 것, 내 영혼이 담긴 작품이라도 이승에 남기고 싶었던 거죠.

그림이 뭐라고 목숨을 거는 게임을 하냐고 하지만, 예술가들의 로망은 인생의 한 순간만이라도 방해받지 않고 작업해 보는 것이죠. 늘 재정적인 문제에 발목이 잡혀서 영혼 없는 그림을 그리기도 하지만요. 그렇게 살기 위해 몸부림치다가 좌절하면 자살해 버리는 경우도 많아요. 그러면 멘탈 게임에서 지는 겁니다. 멘탈 게임 승자만이 무언가를 이루는 법이죠.

자, 다시 영혼을 건 도박 작품으로 들어가 볼까요?

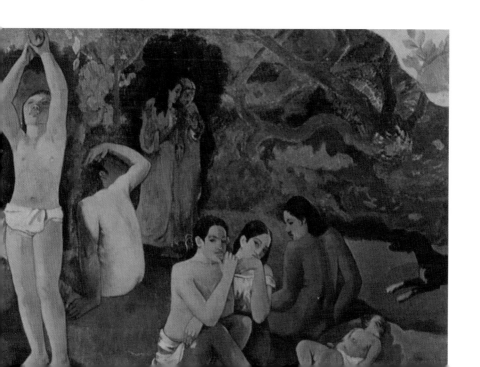

고갱 입장에서 부질없는 인생이란 시간을 크게 탄생, 성장, 소멸로 나눕니다. 그래서 인생을 3부작으로 나눠 벽화처럼 거칠게 그리기로 구상합니다.

원시의 이상향인 타히티를 배경으로 오른쪽 아래의 어린 아기로부터 왼쪽 맨 아래에 있는 노인까지 12명의 인물을 등장시켜서 생명의 기원과 삶의 의미, 그리고 죽음에 대한 이야기를 구체적으로 담고 있어요.

○ 탄생 — 생명의 기원

오른쪽 아래에 있는 갓난아이는 고갱 자신일 수도, 관객일 수도 있는데요. 오른쪽 위에는 생명의 근원인 물과 중간에 반만 그려진 검은 개가 '어디서 왔는가?' 하는 질문을 암시해 주네요. 개 아래에는 잠든 아기와 쪼그려 앉은 세 여인까지 탄생의 부분입니다. 자홍색 옷을 입은 두 인물은 머리를 맞대고 무언가를 숙의하고 있어요. 원근법을 의도적으로 무시하고 그려진 붉은 꽃 아래에 앉아있는 여인은 한 손을 머리에 올리고 숙고하는 두 인물을 향해 "감히 너희들이 뭔데?"하고 시비를 걸듯 바라보고 있는 것 같아요.

이 부분을 성장 과정에서의 고갱 자신이 겪은 경험을 암시적으로 표현했을 거라고 유추할 수 있는데요. 고갱은 파리에서 태어났지만 페루와도 인연이 있었으며 외할머니는 프랑스 페미니스

트였어요. 고갱은 어려서부터 자유롭게 자연을 누비며 남미에서 생활했어요. 그 생활이 고갱 인생 전체에 영향을 주었는데요. 스스로 자신을 이방인이자 야만인이며 저항정신이 있는 사람이라고 칭했습니다. 고갱은 성공한 증권맨이었지만 안정적인 생활이 예술가적 열망과 탐구를 막지 못했네요. 왜 막지 못했을까요? 바로 삶의 의미를 다른 곳에서 찾았기 때문입니다.

○ 성장 ─ 삶의 의미

안정적인 삼각형 구도로 화면 중앙에 배치된 사내는 선악과를 따고 있는데요. 정작 선악과를 먹는 사람은 중앙 아래에 있는 흰색 옷을 입은 아이네요. 이 아이가 프랑스에 두고 온 아이인지, 원주민과의 사이에서 태어난 아이들을 생각하며 그렸는지 확인할 순 없지요. 하지만 삶의 의미를 상징한다고 볼 수 있습니다.

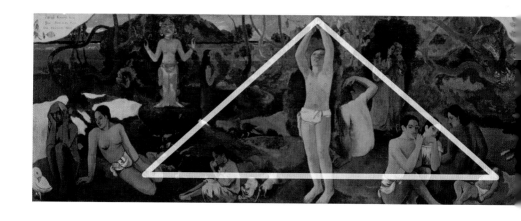

원주민들의 권익을 위해 프랑스 정부를 상대로 대변해 준 정황으로 보면 프랑스와 타히티를 오가면서 실패와 좌절을 겪었던 성장의 시간을 회상하며 그렸을 것이라 상상이 됩니다. 인생 정점을 찍었던 자신과 먼저 세상을 떠난 딸을 투영시키고 선악과를 따는 성인의 모습을 가운데에 배치함으로써 안정적인 삼각형 구도가 형성됩니다. 마지막으로 벽화라는 느낌이 들도록 화면 양쪽 윗부분을 차별화했어요. 인생의 주연은 자신이라는 메시지를 전해주면서 관객들의 삶도 돌아보게 하는군요.

○ 소멸 — 죽음의 너머

이제는 작품 왼쪽의 죽음이라는 소멸 섹션입니다. 백발의 노인이 등장하기 전에 위쪽에는 신비스러운 포즈로 율동감 있게 양팔을 들어 올린 신상이 있네요. 앞으로 다가올 운명을 알려주려 하지만 등을 돌린 사람이 있습니다. 누구일까요? 죽음을 준비하는 고갱 자신일지도 모릅니다. 아니면 결별 선언을 한 프랑스 아내이거나, 그림을 모두 들고 도망간 퐁타벤에서 동거했던 여인, 타히티의 어린 원주민 아내들인지는 확인할 수 없지만 자기중심적인 성격으로 보아 자신의 삶을 투영시킨 건 분명해 보입니다. 아늑한 가정생활로부터 하루아침에 밀려난 상황에 휩쓸려, 마치 고독이라는 가시밭길을 운명적으로 선택한 사람처럼 화가의 길로 들어선 책임을 져야 했겠죠. 그는 자신을 위해서라도 성공해

야 했어요. 고갱은 죽어서라도 상처받은 자존심을 회복하고 존경을 얻을 필요가 있었거든요. 딸을 지키지 못한 죄책감, 가정을 버리고 유토피아를 꿈꾸었지만 무엇 하나 얻은 것이 없는 것에 대한 허무함이 그림에 모두 녹아들어 있네요.

이 유언 작품이 여러 작품과 함께 1,000프랑에 팔리게 돼요. 영혼을 걸고 완성한 작품치고는 터무니없는 작품 값이지만, 이 작품이 파리에 전시되어 관객들의 마음을 사로잡습니다. 더불어 구원 작품이 되어 후원자가 생기게 됩니다. 고갱은 이렇게 죽고자 그렸더니 살았는데 살고자 그릴 때 죽는 운명이 기다리고 있어요.

슬픈 자화상

'빨강보다 더 빨갛게, 파랑보다 더 파랗게'

원시 색을 찾기 위해 예술가적 집착을 보였던 고갱은 반 고흐와 90일 동안 함께 작업하면서 동생 테오에게 후원을 받았던 빈센트 반 고흐를 무척 부러워했어요. 고갱은 고흐랑 싸우고 자기만의 색을 찾아서 보기 좋게 파리에 입성하고 싶었지요. 그 성공이 희박해지자 죽음을 예고하고 마지막으로 〈우리는 어디서 왔으며, 우리는 무엇이며, 어디로 가는가〉를 그리기로 결심한 거죠. 이 작품이 심폐소생술로 자신을

폴 고갱,
〈슬픈 자화상〉, 1897

살려줄 것이라곤 본인도 예측하지 못했을 겁니다.

죽을 각오를 하고 그린 기념비적인 작품 덕에 파리의 화상 앙브루 아즈 볼라르에게 판매권을 주고 안정적인 재정 지원을 받게 되었는 데요. 이 안정적인 지원은 캔버스와 물감을 살 정도의 기본적인 수입이지만, 정기적으로 작품들을 파리로 보내어 지속적으로 홍보 및 판매를 해주는 라인이 생긴 것만으로도 그에게는 큰 도움이 되었어요.

이제 자신에게도 후원자가 생겼으니 얼마나 좋았을까요? 그러나 '낙원'에 대한 편집증에 가까운 집착이 피해망상이 되어버린 정신에, 오랫동안 앓아온 지병과 이른 노환까지 찾아와 육체를 괴롭히기 시작해요. 고갱은 자신을 믿고 지지해주는 친구에게 마지막으로 편지를 보냅니다.

> 요즘 나이보다 앞서 찾아온 노환에 시달리느라 영 말이 아닐세. 작업을 마무리 짓기 위해서라도 잠시 쉬어야 하지 않을까? 무릎 부상의 합병증도 생겼고 가지고 있는 약으로는 고통에서 벗어나기 힘들어졌네. 파리로 돌아가 치료받으며 그림을 그리고 싶네. 파리로 갈 수 있도록 도와주겠나?
>
> —죽기 일 년 전에 〈몽프레에게 보낸 편지〉 중에서

나이 먹고 몸이 아프니 고향이 그리워진 모양입니다. 고갱은 지병이던 심장병과 매독의 악화로 파리로 완전히 귀국하기를 원했지만 절

친 몽프레가 남태평양의 화가로 크게 이름 날려 보자고 달랩니다. 그래서 그는 당분간 신비주의 작가로 여러 작품을 더 제작하기로 했어요. 더불어 생애 마지막 자화상인 〈슬픈 자화상〉을 남깁니다. 예전 자화상과 비교해 보면 사뭇 다름을 느끼게 됩니다. 절제된 선과 터치 그리고 어떠한 설명도 없습니다.

나이를 먹어간다는 것은 먹은 만큼 죽을 준비를 더 많이 해야 한다는 것임을 느끼게 해주는 슬픈 자화상이네요.

마지막 여행

"오늘 파리로 배달할 그림들은 뭐죠?"

"어디 있어요? 폴!"

식당에 들어서도 인기척이 없다. 술과 아편에 취해 아직도 자고 있나 싶어서 2층으로 올라갔다. 수십 장의 포르노 사진들로 장식된 방을 지나 침실에 들어선 폴리네시아 원주민은 화들짝 놀랐다. 깡마른 손으로 가슴을 움켜쥐고 있는 주검을 발견했기 때문이다. 그의 주검 주변에는 생전에 그가 그리다 만 그림들과 화구, 모르핀이 든 유리병과 주사위만이 굴러다닐 뿐이었다.

성격이 괴팍하고 전염병에 걸린 절름발이 노파로 소문나기 시작하

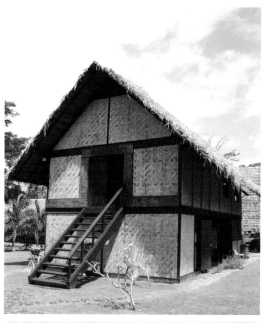

○ 마르키즈 제도에 있는 고갱의 타락의 집
○ 타락의 집―타히티 원주민이 그린 그림

면서 삼삼오오 모여 앉아 밤새도록 흥청망청 먹고 마시며 즐겼던 '타락의 집'에 방문하는 이들은 얼마 없어 그가 정확히 언제 죽었는지는 모릅니다.

이날은 정기적으로 파리로 보내는 그림 배송을 도와주는 원주민이 방문하는 날이었거든요. 그의 고독한 죽음이 원주민 남태평양의 폴리네시아의 마르키즈 제도 에게 발견될 것이라고 그는 예견했겠지만, 그동안 작품들을 헐값에 팔아가며 이어온 끈질긴 작품 활동이 이렇게 허무하게 끝날 줄 몰랐을 겁니다. 더구나 자신의 죽음이 4개월이 지나서야 파리에 알려지고, 제대로 된 장례식은 고사하고 묘비도 없이 남태평양 섬의 작은 공동묘지에 묻히고 말았습니다. 이렇게 묘비 없이 고독한 생을 마감한 그는 바로 인상파의 거장이라고 알려진 '폴 고갱'입니다.

예술의 순수성과 자신만의 색을 찾기 위해 문명에서 벗어나 머나먼 태평양의 타히티로 왔는데요. 엄밀히 말하면 고갱은 가난에 쫓기는 파리에서 벗어나 편안하게 그림을 그리고 싶은 욕심으로 스스로 택한 귀향살이랍니다. 여러 곳에서 정착을 시도했지만 빠른 문명화에 원시성이 사라지자 생각만큼 영감을 주는 곳이 많지 않았습니다. 그럼에도 자신만의 색을 찾게 해줄 공간을 찾아내지만 그 대가로 허무한 죽음을 감당해야 했죠.

신비주의 작가로 그림을 더 많이 팔려는 계획 앞에 죽음이 생각보다 빨리 찾아왔네요. 고갱 자신도 친구 몽프레도 1년 뒤에 죽을지 몰랐죠. 신비주의 작가 작전의 효과로 작품이 세간의 화제가 되어 이름이

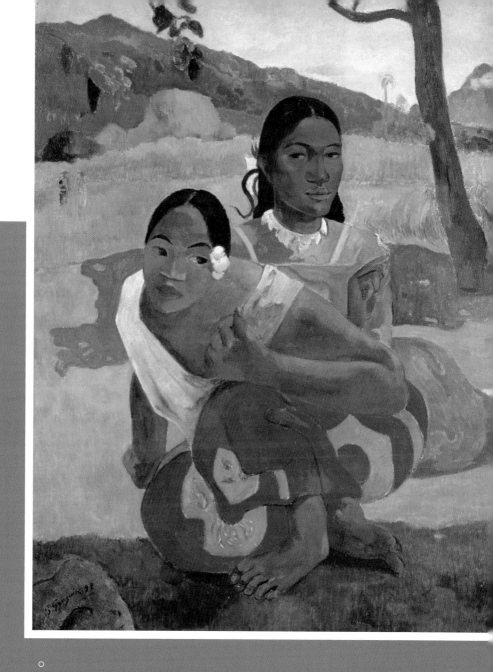

○

폴 고갱,
〈언제 결혼하니〉, 1892

좀 알려지고 그림이 좀 팔린다 싶었더니, 고갱의 문란한 성생활로 얻게 된 매독의 빠른 전의와 지병인 심장병이 고갱의 발목을 잡았어요. 매독 환자라는 것을 알면서도 결혼한 원주민 아내는 매독이 악마의 선물이라고 불릴 만큼 흉측한 전염병이라는 것을 살면서 뒤늦게 알았어요. 그리고는 환경이 좋은 곳에서 아이를 키우겠다며 그녀의 가족이 있는 곳으로 도망간 상태였는데 이렇게 허망하게 죽기까지 했으니 고갱의 영혼은 엄청 억울했을 겁니다.

55세에 갑자기 죽은 덕에 작품 희소성으로 가격이 뛰어오르고. 작품을 소장하고 있거나 작품 판매권을 가진 화상만 로또에 맞았죠. 고갱에게는 미안하지만 1892년 작품 〈언제 결혼하니〉는 2015년 카타르 왕족에게 미술 경매최고가 4위에 해당하는 2억 1천만 달러에 판매되어 화제가 되었으니, 정말 죽은 사람만 억울하게 되었네요.

그러나 그는 소원대로 야만인 폴 고갱으로 원주민들의 땅에 묻혔으니 조금은 위안이 되겠죠. 고갱은 살아서는 '오비리 타히티 말로 야만인이라는 뜻'를, 죽어서는 정원에 무덤을 두고 싶다고 말했어요. 진담 반 농담 반으로 원주민에게 유언했던 대로 1903년 고갱이 죽고 난 후 70년이란 세월이 지나 1973년에 고갱의 무덤에는 오비리 묘비가 세워졌어요. 고갱은 죽어서라도 미술사의 획을 그은 유명한 화가가 된 것만으로 만족해야 할 것 같네요.

○ 오비리가 있는 고갱의 무덤
갈보리 묘지 고갱의 무덤에 있는 조상이다. '오비리'는 원주민어로
야만인이라는 뜻이다.

일곱 명의 여인들 중에 마리로즈 바스코와의 사이에서 태어난 딸인 타히아티카 오마타에 의해 묘비가 세워져 그의 후손이 성인 날이면 고갱을 추도하러 찾아오니 사후에는 외롭지 않겠네요. 고갱 생전에 딸 두 명을 앞서 보냈는데요. 〈우리는 어디서 왔으며, 우리는 무엇이며, 어디로 가는가〉를 탄생시킨 첫 부인 사이에서 태어난 알린과 여섯 번째 부인이자 타히티에서 만난 세 번째 동거녀 사이에서 태어난 딸이에요. 〈신의 아이〉라는 작품으로 아이의 죽음을 기록했죠. 가장 아끼던

알린의 죽음을 지켜보지 못했기에 이 어린 생명은 꼭 기억해 두고 싶었나 봅니다.

고갱의 기억을 따라 아이들을 찾아가볼까요?

또 다른 죽음

산모의 외침 속으로 들어간 산파가 한참 있다가 갑자기 조용해진다. 그녀가 나를 부른다. 가축을 키우는 공간을 지나 침실로 들어서자, 침대 너머에 있는 빈 의자에 앉으라고 한다. 그제야 방안을 찬찬히 둘러본다. 침대 머리 쪽 붉은 기둥에 원주민 문양이 부적처럼 시원스럽게 그려져 있다. 그 침대에 지친 어린 산모가 깊은 잠에 빠져 있다. 아까 들어간 시꺼먼 얼굴의 산파가 기분 나쁘게 검은색 두건을 두르고 아이를 안고 있다.

그리고 아내가 무서워하는 죽음의 망령인 투파파우가 초록 날개를 펴고 고상하게 서 있다. 내가 서 있어야 하는 자리에 죽음의 신이 왜 있는 걸까? 시야 중앙을 가르는 붉은 기둥이 앞으로 내가 짊어져야 할 십자가인 것 같다.

고갱의 영혼이 중얼거리는 소리를 듣고 보니, 이 작품의 제목이 왜

〈신의 아이〉인지 알겠더라고요. 고갱의 여섯 번째 여인이자 타히티에서 만난 세 번째 여인인 파후라가 딸을 낳았지만 아기는 태어나자마자 죽어요. 고갱이 수고한 아내와 불쌍한 아이에게 해줄 수 있는 거라곤 작품의 주인공으로 만들어 주는 것 밖에 없었나 봅니다.

누워 있는 파후라의 발치에 보일 듯 말 듯한 흰색 고양이 귀가 보이나요? 아이와 산모의 머리에 노란빛 후광을 그려 넣었네요. 중앙에 있는 붉은 색 기둥은 십자가를 암시하고 있어요. 작품의 중심에서 위부터 왼쪽으로 대각선상에 인물을 차례로 배치해서 화면을 긴장감 있게 구성하고 있군요. 산모가 한 쪽 팔을 올리고 수평으로 누워 있게 하

○ 폴 고갱, 〈신의 아이〉, 1896

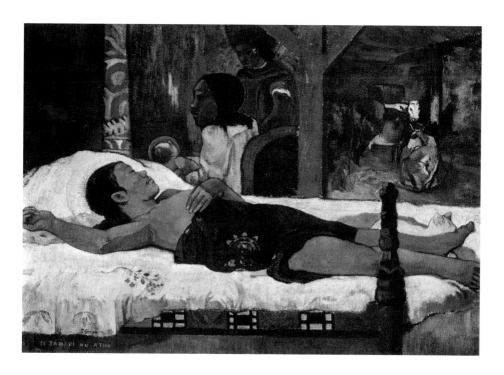

○

폴 고갱,
〈잠자는 아이〉, 1884

여 시선을 분산시킵니다. 분산된 시선은 화면 구석구석을 관찰하게 되는데요. 고갱의 기독교 도상에다 타히티에서의 경험들을 결합한 흔적들을 찾아볼 수 있습니다. 처음에는 낯설고 어렵지만 스토리를 알고 나면 '왜?'와 '나라면?'이란 물음표를 달면서 사물들이 가리키는 것을 따라가 보면 고갱의 일기장을 보는 듯한 착각에 빠지게 됩니다.

고갱은 이 작품으로 자신의 내적 갈등을 보여주고 있는지도 모릅니다. 독백과 같은 그림 속에서 간절함이 느껴지는 이유는 예수의 탄생과 낙원의 회복, 고갱의 파리 생활의 청산과 타히티의 회복된 낙원을 예언하고 싶은 간절함이 있었겠지요. 파리를 술렁이게 했던 마네의 〈올랭피아〉에 있는 검은색 고양이가 〈신의 아이〉에서는 타히티 여인 옆에 흰색으로 등장하네요. 고양이의 집은 매음굴이라는 뜻을 가지고 있는데요. 마구간으로 표현된 배경으로 보면 종교적으로 성스러운 여인과 세속적으로 타락한 여성의 모습을 공존시켜 모순적 상황을 발생시키고 있습니다.

마지막 기억

죽음은 멀리 있는 것이 아니라는 것이 현실과 가상의 공간 속에서 혼돈을 주었어요. 사는데 무슨 의미가 있으며 철학이 있을까요? '돈 벌어서 사는데 무슨 철학이야 그냥 사는 거지.' 하는 개똥철학도 철학이

죠. 어려운 철학 용어와 학자 이름을 나열하여 자신이 왜 사는지에 대해 설명할 필요가 뭐가 있을까요?

누구나 그냥 사는 사람이 없어요. 말로 표현을 못 할 뿐이지 숨겨져 있는 본능이 지금의 우리를 지탱하게 해주는 것이죠. 고갱도 마찬가지였을 거예요.

고갱은 어린 시절의 페루에서 시간을 계속 그리워한 것 같아요. 자유로운 영혼을 가진 사람이 어른이 되어 책임이라는 굴레에 갇혀 처자식을 먹여 살려야 하는 것은 고통이었겠죠. 현실에서 도망가고 싶은 빌미를 찾고 싶었는데 그것이 그림이 아니었을까요?

악마의
퍼포먼스

Performance

5

미하일 브루벨

Mikhail Vrubel, 1856 ~ 1910, 러시아

러시아 상징주의와 아르누보의 대표 작가인 미하일 브루벨은 1880년 상트페테르부르크 대학에서 법률을 공부했다. 그러나 변호사가 되기를 포기하고 임페리어 아카데미 예술학교에서 그림 공부를 시작했다. 브루벨은 퀼트의 패치워크법처럼 여러 조각을 이어 붙인 것 같은 표현법과 대담한 구도를 보여주었다.

악마의 첫사랑

　어제 온 눈으로 미술관 입구에 서 있는 동상은 흰 눈 가운을 입고 있다. 팔짱을 끼고 있는 이 동상은 러시아 민주주의 미술운동의 후원가이자 수집가인 '트레티아코프'이다. 내가 그를 만난 곳이 바로 트레티아코프 미술관이다. 미술관 내부 깊숙이 들어갈수록 겉옷을 하나둘 벗어야 한다. 이렇게 옷차림이 가벼워지면 길게 늘어선 관람객 줄에서 벗어나 따뜻하고 넓은 공간에 도착한다.

○ 미하일 브루벨 작품 전시실

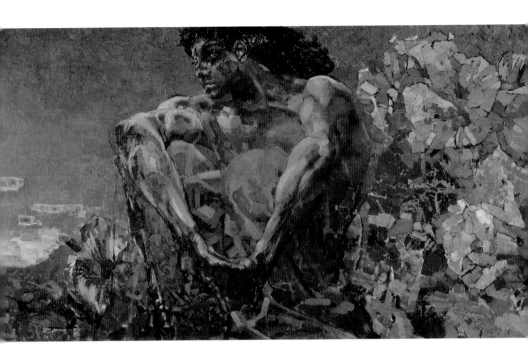

○ 미하일 브루벨, 〈앉아있는 악마〉, 1890

　어둡지도 밝지도 않은 공간에서 화려하고 거대한 꽃들로 둘러싸여 있는 건장한 청년을 만났다. 그는 눈동자가 아름다웠다. 그 눈빛을 마주하고 싶어서 그가 향하는 시선 끝으로 다가갔다. 어디에도 시선을 두지 않은 눈동자가 말을 걸면 금방이라도 울 것 같다. 등이 굽을 만큼 삶의 무게가 무거웠던 것일까? 영혼 없는 슬픈 표정을 하고 있다. 청년이 고개를 돌릴 때까지 넓은 공간에 주저앉아 바라보았다. 그러나 그는 나를 향해 고개를 돌리지 않았다. 영혼 없는 슬픈 눈빛은 오금을 저리게 했다. 그로 인해 스산한 느낌이 들어서 자리를 떠나려 할 때 귓가에 나직한 목소리가

들려왔다.

"내가 사랑하는 여인을 죽였는데, 그녀를 따라가고 싶어도 갈수가 없어. 죽고 싶어도 죽지 못하고, 사랑할 수도 없는 저주를 받았기 때문에 악마인 나는 내가 사랑하는 그녀의 영혼도 취할 수가 없어. 이제 나는 무엇을 해야 하지?"

'손깍지를 끼고 언덕 위에 앉아있던 그가 악마라니? 악마의 멘탈 붕괴 장면을 보고 있네. 공허감에 빠진 악마가 이토록 아름답다니!'

그는 러시아 화가 미하일 브루벨의 대표작인 〈앉아있는 악마〉의 주인공이었다.

예술의 다방면에서 활약을 하며 이름을 떨치던 브루벨은 러시아의 낭만주의 시인 레르몬토프 Lermontov의 서정시에 영감을 받아 화폭에 악마의 슬픈 사랑을 그려 넣었어요.

살다 보면 뜻대로 되지 않는 일들이 많은데 악마도 예외가 아니었나 봅니다. 하늘의 천사에서 악마로 추방되어 아름다운 타마라 공주를 사랑하게 될 줄 어찌 알았겠어요. 그에게 사랑이 불쑥 나타난 것은 예고된 고통이었을지도 모릅니다. 타마라 공주에게 사랑의 노예를 자처하면서 구애를 했어요. 허나 공주는 악마가 자신을 사랑한다는 사실을 무서워했겠죠. 악마의 사랑을 받아들이기 쉽지 않았겠지만, 인간이란 본능적으로 초월한 존재에 대해서는 선이든 악이든 성스러움에 이끌리기 마련입니다. 그리고 두려움과 매혹의 사이에서 갈등하게 됩니다. 결

국 매혹이 공포를 이기고 악마의 사랑을 받아들이기로 결심을 합니다.

> 그는 밤의 어둠 속에서
> 신부에게 키스하는 상상을 했다오.
> 악마는 처음으로
> 사랑의 슬픔과 사랑의 감정을 알았소.
>
> 나는 악마요, 겁내지 마오.
> 이곳의 신성함을 해치지 않을 것이오.
> 구원을 기도하지 마오.
> 나는 영혼을 시험하러 온 것은 아니오.
> 사랑의 갈망에 불타서 그대의 발밑에 나의 권능과
> 지상 최초의 고뇌와 내 최초의 눈물을 가져왔소.
>
> — 레르몬트프의 작품 일부

악마가 타마라를 신부로 맞이하는 사랑의 밤은 아름다운 손길로 가득했어요. 희미하게 밝아오는 아침 햇살 속으로 악마의 뺨을 감싸던 공주의 따뜻한 손길은 지난밤의 어둠과 함께 사라지고 말았죠. 몇 시간 전 그녀의 온기를 상기하며 입을 맞추었지만, 이미 식어버린 심장은 다시 뛰지 않았어요.

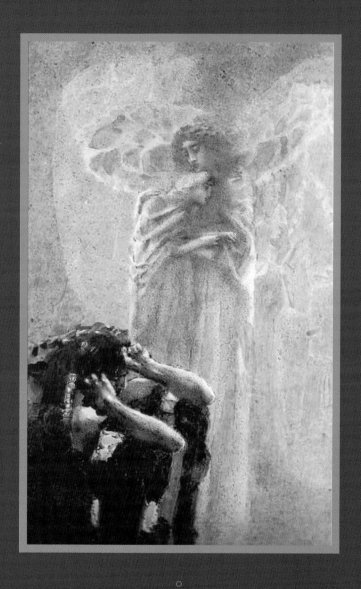

악마의 신부를 데리고 가는 천사와
좌절하고 있는 악마의 모습 스케치

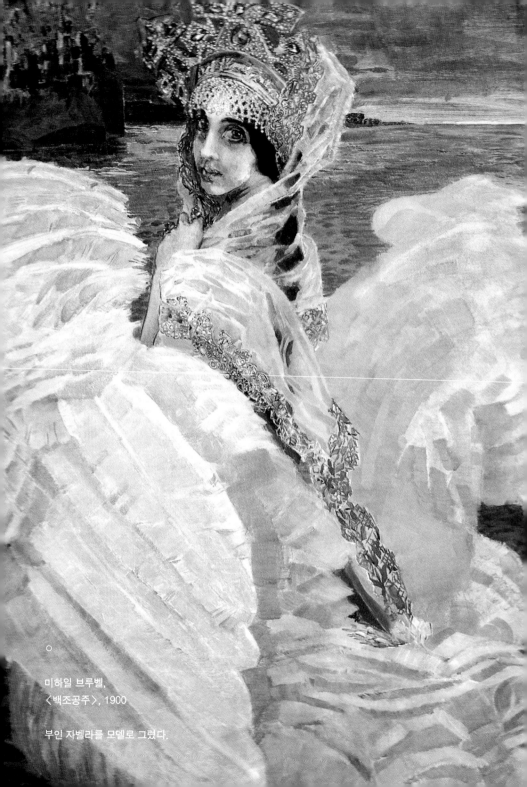

미하일 브루벨,
〈백조공주〉, 1900

부인 자벨라를 모델로 그렸다.

나약한 인간의 육신으로 악마를 감당하기 힘들었을 지도 모르죠.

커다란 마음의 고통을 안고 악마는 타마라의 영혼만이라도 취하고 싶었을 겁니다. 그러나 한발 늦어 버렸어요. 이미 하늘에서 천사가 내려와 그녀의 영혼을 데리고 가버렸으니까요. 악마는 그녀의 영혼을 얻기 위해 신 앞에 가고 싶었지만 악마에게는 허락되지 않은 신성한 곳이라 갈 수 없었어요. 눈물 고인 눈동자로 그녀가 사라진 허공을 향해 바라보는 일밖에 할 수 없었어요.

브루벨은 악하기보다는 강하고 고귀한 존재로 중성적인 미소년의 악마를 창조해 냈어요. 이것이 〈악마 시리즈〉의 시작이 되었지요. 〈악마〉 연작을 발표했을 당시에 천재적 감각으로 매력적인 악마를 창조했다는 이들과 '야생적 추함'이라고 비판하는 이들이 있었어요. 구더기가 무서워 장을 못 담그면 예술인들이 아니죠. 늘 새로움 앞에는 찬반이 있기 마련이기 때문에 신경 쓰지 않았어요. 러시아 미술사에 한 획을 그은 화가답게 아랑곳하지 않고 신화, 성서, 영웅서사시의 문학 작품들을 주제로 한 작품을 많이 발표해요.

〈악마 시리즈〉와 더불어 당시 러시아에서 가장 유명했던 오페라 가수 나데즈다 자벨라와 결혼하게 됩니다. 아내 자벨라를 위해 오페라 〈백조공주〉 무대 세트와 의상을 디자인하게 되었는데요. 이 시기 대표적인 작품 〈백조공주〉, 〈라일락〉, 〈술탄 왕 이야기〉 등으로 화려한 조형 작업을 많이 했어요.

〈백조공주〉는 밤이 되어가면서 서서히 마법이 풀리며 사람으로 변하는 백조공주의 모습을 그렸어요. 투명한 진주 빛의 커다란 백조 날개가 바람에 날리는 듯한 드레스로 변하고 있어요. 이 작품은 림스키 코르사코흐의 오페라 〈황제 술탄 이야기〉에서 영감을 받았죠.

미술계의 '이단아'라는 말을 듣던 브루벨은 1890년대 후반에 접어들면서 러시아 미술계의 새바람에 순풍을 달게 됩니다. 그대로 묘사하는 몰개성화 모두의 개성이 하나로 되어버린다는 것을 의미 화법에서 독창성을 내세우는 화가들이 서서히 등장하면서 톨스토이가 말한 것처럼 무의미한 것으로만 여겨지던 상징주의가 주류로 자리 잡기 시작했어요. 인간 본연의 감정과 같은 형이상학적인 문제에 신경 쓰게 되었어요. '이단아'로 큰 화제를 일으킨 브루벨은 러시아 미술사에 독창적인 상징주의를 전개한 화가로 기억됩니다.

악마의 선택

"언덕 위에 앉아있는 악마가 사라졌어."

"어느 누구에게도 동정 받지 못하고 자신을 창조한 창조주에게 버림 받아도 자살하지 못하는 악마가 가긴 어딜 가겠어!"

"찾았다. 저기 위풍당당하게 하늘 높이 비상하고 있어."

"아니야, 자세히 보라고."

"악마의 날갯짓이 이상해. 무슨 일이 일어나고 있다고."

악마의 날개 그림자가 대지를 덮더니 흩어진다. 악마가 날개짓을 멈춘 것이다. 날고 있는 것이 아니라 하늘 끝에서 떨어지고 있는 것이다. 그렇게 산자락 위에 털썩 처박혔다. 목이 꺾인 듯 자세가 불편해 보인다. 앉아있는 악마에게 보았던 그 근육들은 어디로 사라진 것인가. 말라비틀어진 장작이 되어 금방이라도 부러질 것 같다.

눈 덮인 산자락에 흩어진 날개들이 브루벨의 심약해진 정신 상태를 보여주는 듯하네요. 이 작품이 전시되는 순간부터 브루벨은 전시장에서 매일 물감을 덧칠했어요. 푸른색과 회색, 보라색, 금색 톤들이 악마의 상실감과 공허감을 느끼게 해줍니다. 고통과 상처를 이기지 못하고 악마가 선택한 것, 이 악마와 '브루벨'은 함께 끝을 달리기 시작합니다.

브루벨은 자신의 작품 속 악마의 형상을 통해서 개인주의의 공허함, 사회와의 불일치, 도덕적 타락성, 인간의 고뇌를 전달하고 싶어 했어요. 그러나 그의 작품을 당시 사람들은 쉽게 공감할 수 없었고 그로 인해서 비난을 받게 되었죠. 한편 러시아의 예술가들에게는 호평을 받아 위상이 높아집니다.

1901년 사랑하던 아들의 죽음으로 인한 충격과 고통은 다시 악마를 테마로 그리게 만듭니다. 악마를 주제로 걸작을 발표하자 관람객들은 압도되었어요. 그렇게 그는 예술가로서의 입지를 확실히 다지는 계

기가 되었는데요. 악마와의 모종의 거래가 있었을까요? 세상에 공짜는 없다는 것이 여기서도 증명됩니다. 이때부터 브루벨의 정신 상태는 악화되기 시작해요.

시베리아의 극단적인 자연환경 속에서 어머니와 어린 시절 형제자매를 잃고 생긴 트라우마가 결혼으로 치유된 듯했지만 그의 병은 악화됩니다. 〈악마〉 연작은 그에게 명예와 정신병을 동시에 주었어요. 브루벨은 이미 매독 3기로 근육과 골격이 파괴되기 시작했고, 병마는 뇌까지 침범하여 회복 불능 상태가 되었어요.

데카당스 퇴폐주의, 상징주의와 연관된 19세기의 미술, 문학 운동, 퇴폐적인 것을 특징으로 하

며 자연적인 것보다 인위적인 것의 우월성을 믿었다. 한 예술가로서 자신이 느낀 사회와의 부조화와 부적응을 날카롭게 표현할 수 있는 마지막 작품이라는 것을 브루벨의 영혼은 알고 있었나 봅니다. 그래서 악마의 고통을 선명히 그려내기 위해 전시 중에도 작업을 강행한 것이죠. 악마는 첫사랑의 기억에서 헤어 나오지 못한 대가를 톡톡히 치르며 마지막으로 자신의 추락과 동시에 브루벨의 영혼을 선택했네요.

〈의기소침한 악마〉 전시가 끝날 무렵 마침내 브루벨은 병원에 입원하게 되어 어떠한 악마도 부활되지 못했습니다. 허나 악마는 버젓하게 미술관에 살아있고 브루벨은 정신병원에서 매독으로 짧은 생을 마

○ 미하일 브루벨, 〈의기소침한 악마〉, 1902

감합니다.

　브루벨이 풀어놓은 〈악마〉 연작은 그의 육체를 빌려 악마가 그려
낸 퍼포먼스 Performance 가 아닐까요?

삶에
들어가는

것

6

파블로 피카소

Pablo Picasso, 1881년 ~ 1973년, 스페인

스페인의 화가이자 조각가로 주로 프랑스에서 활동하였다. 그는 입체주의의 거장으로 평가받으며 천재 화가의 대명사로 불린다.

준비된 죽음

흑갈색 침대 협탁 위에 있는 하얀색의 큰 전화기가 유난히 눈에 띈다. 그 서랍에서 작고 윤기 나는 검은색 상자를 꺼내는 긴장된 숨소리가 들린다. 파블로가 자클린에게 선물한 색연필로 그린 파란색 말 그림이 그녀 옆에서 흔들린다.

자클린 파블로, 'JP'라고 수놓인 하얀 침대 시트가 심하게 흔들리더니 갑자기 방안의 모든 움직임이 멈추었다.

파블로의 그림 몇 점과 맞바꿨던 반 고흐의 작품을 향해 고정되어 있는 시선, 검은 상자에서 꺼낸 듯한 작은 소총을 쥔 오른손은 자신의 뺨을 향하고 있었다. 그녀의 비참한 마지막 순간을 목격한 반 고흐의 마지막 시리즈 작품은 자클린이 마지막으로 피카소를 위해 소장한 그림이다.

스위스 소장가이자 화상인 에른스트 베일러에게 받은 연하장에 있던 반 고흐 작품을 자클린과 파블로는 좋아했다. 사실 그녀는 연하장의 그림을 소장하고 싶었다. 그러나 이미 다른 이에게 팔린 상태였기 때문에 피카소가 좋아했던 작품의 시리즈 중에서 골라야 했다.

그때 에른스트는 자클린에게 〈수레국화 핀 밀밭〉에 대해 조심스럽게 소개해주었다.

"그 작품은 아주 강렬하고 아주 비극적이라는 걸 미리 알려드립니다.

그 곳은 반 고흐가 자살했던 들판으로 마지막 시기의 작품이거든요."

그녀는 반 고흐가 자살했던 들판이란 소개에 마음이 끌렸다. 이때부터 잔인하도록 평온한 하늘과 밀밭 그림을 한 달 동안 감상하며 비극적인 자살을 준비했다.

"내가 가는 곳마다 당신은 함께해 주었어요. 그러나 이번에는 함께할 수가 없어요. 나는 여행을 떠날 것이고 당신은 내가 없는 이곳 노트르담 드 비에서 마지막으로 나를 대신하여 나의 친구 페피타를 포옹해 주세요."

집사 도리스에게 중얼거리며 사라지는 그녀의 마지막 모습이었다.

피카소에게 결혼선물로 받은 노트르담 드 비 저택에서 피카소와 함께한 사랑의 행보는 이렇게 끝났다. 피카소 생전에 함께한 20년과 사후 13년 동안 자클린에 대한 오해와 여섯 명의 피카소 여인들, 그 2세들의 시기 질투, 끝없는 유산 싸움으로 그녀는 지친 모양이다. 피카소가 소유했던 모든 소장품을 전시할 재단을 세우고 싶어 했던 그녀였지 않은가.

피카소의 일곱 번째 여인이자 두 번째로 피카소의 성을 사용한 아내이며 화가의 마지막 뮤즈인 자클린 피카소, 나는 그녀의 친구인 〈파리마치〉 기자 페피타가 되어 피카소가 사랑한 자클린과 또 다른 연인들을 만났다.

"피카소 부인께서 기다리고 계십니다. 여기서 잠시만 기다려 주세요."

회색 철책 문을 지나 노트르담 드 비 저택을 향하는 기나긴 길을 걸어오

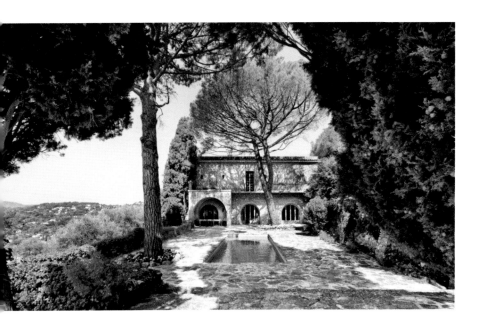

○ 노트르담 드 비 저택

　　3헥타르에 달하는 500년 이상 된 올리브 나무숲이 딸린 저택이다. 피카소가 직접 설계한 사유
　　지로써 집과 정원에는 독창적인 예술품과 가구들로 가득하다. 아내 자클린, 딸 카트린이 거주
　　했고, 이곳에서 가장 많은 작품들을 만들어냈다. 프랑스 남부에서 가장 훌륭한 부동산 중 하나
　　로 평가되고 있다. 사실 이 집은 1,000년 동안 수도원으로 사용되었고, 이 지역에서 제일 오래
　　된 성당 중 하나인 노트르담 드 비가 인접해 있다. 그래서 피카소의 노트르담 드 비 저택이라고
　　불렸다. 지금은 피카소 사유지 '미노타우로스의 소굴'로 알려져 있다.

는 동안 심장이 마구 요동쳤다. 자클린의 초상화가 가득한 방에 들어가는
순간 멍했다. 허벅지를 꼬집으며 꿈이 아닌 것을 확인하고 마룻바닥을 바라
보았다. 예상대로 물감 자국이 바닥에 묻어 있었으나 물감 냄새는 나지 않
았다. 피카소의 오랜 부재만 느낄 수 있을 뿐이다.

"안녕하세요. 자클린이라고 불러줘요."

"난 기자를 좋아하지 않아요. 질문하지 말고 그냥 보기만 해주세요. 그리고 전 신발 신는 것을 싫어해요. 이렇게 맨발로 이 집을 거니는 것을 좋아한답니다."

그녀는 맨발로 방으로 들어오며 낮은 목소리로 인사인지 주의사항인지 대답할 틈도 없이 높낮이 없는 목소리로 기계적으로 안내한다. 따라 나오라는 눈빛에 이끌려 다음 방을 향하는 어두운 복도를 지날 때까지 자클린은 아무 말이 없었다. 그녀는 누군가와 나란히 걷고 있는 듯이 옆에 공간을 두고 앞장서서 가고 있었다. 안내를 받으며 다른 방을 둘러보고 마지막 방에서 차 한 잔을 대접 받고서야 긴장이 풀어졌다.

모든 방이 피카소의 작업실 같았지만, 특히 이 방은 애증하는 작품들을 모아둔 또 다른 작업실 같았다. 피카소가 금방이라도 방문을 열고 들어와 작업할 것만 같다.

이곳저곳에 나뒹구는 조각들, 아프리카 마스크들, 물감으로 얼룩덜룩한 바닥끝에 가지런하게 놓인 그림 더미, 새 화폭을 끼운 캔버스들, 자전거 핸들, 자클린의 초상화, 미완성된 판화 작품, 우편물, 스케치북들과 쓰다 남은 물감까지 책상과 의자들이 여기저기에 자유롭게 놓여있다.

마지막 방에 와서야 낯선 이가 익숙해졌는지 자클린은 비로소 따뜻한 미소를 지으며 얼그레이 차와 쿠키를 건네주었다. 마치 면접을 끝내고 편하게 차를 마시는 느낌이었다. 나는 쿠키 한 조각을 먹고 있었지만, 눈으로는 그림들을 먹고 있었다. 내가 언제 이런 귀한 작품들을 가까이에서

감상할 수 있으며 측근에게 작품의 뒷이야기를 들을 수 있겠는가 싶어서 나의 귀는 소곤거리는 자클린의 입가에 서성이고 있다.

장밋빛 인생, 페르낭드 시대

피카소의 예술 세계에서 여자를 빼면 설명이 안 되죠. 92년의 삶 중에서 여자로 시작되어 여자로 끝을 맺은 작품 활동이 70여년 됩니다. 피카소에게는 7명의 대표적인 여자들이 있는데요. 연애 시기별로 나눠보면 페르낭드 시대(1904~1912), 에바 시대(1912~1915), 올가 시대(1917~1924), 마리 시대(1924~1935), 도라 시대(1936~1943), 프랑스와즈 시대(1943~1953), 자클린 시대(1954~1973)입니다. 오다가다 바람을 핀 여인들은 제외하고 직접적으로 작품에 영향을 준 대표적인 피카소의 여인들입니다.

피카소의 청색 시대는 밥을 사 먹을 돈이 없을 만큼 가난했던 무명의 화가 시절이었어요. 청색 시대(1901~1904)에서 장미 시대(1905~1906)로 전환된 계기는 사랑이었죠. 장미 시대로 접어든 시기가 페르낭드를 만난 1904년쯤이죠.

자고 있는 페르낭드를 지켜보는 행복한 피카소의 모습을 그린 〈명상〉과 절제 없이 살던 당시의 자신의 모습이 투영된 청색 시대의 〈눈

먼 맹인〉을 비교해 보면 그림 속에서 23살 청년의 사랑이라는 메시지를 전달하고 싶어 했음을 알 수 있어요.

청색 시대에 그는 성병 때문에 파리의 성 나사렛 병원을 찾은 적도 있었어요. 그런 피카소의 힘든 삶에서 영화 같은 사랑이 찾아왔죠.

소나기에 흠뻑 젖은 페르낭드를 우연히 만나 첫 눈에 반하여 동거를 시작하고, 〈아비뇽의 처녀들〉을 발표한 이후 그들의 형편이 풀리기 시작했어요. 페르낭드 시대의 사랑은 청년기의 고독과 불안감에서 벗어나 인간적 성숙과 더불어 장밋빛 창작 인생이 펼칠 수 있는 계기가 되었죠.

〈안락의자의 누드^{페르낭드}〉는 고전적 분석에 따른 큐비즘의 작품인데요. 1907년 아프리카 조각의 영향을 받기 시작한 페르낭드의 초상화에서, 초창기 큐비즘의 특성들을 쉽게 발견할 수 있답니다.

장밋빛 시기가 끝나고 등 따시고 배가 부르니 피카소와 페르낭드는 딴 생각을 하게 됩니다. 페르낭드는 작품만 생각하는 피카소에 불만이 생기고, 피카소는 새로운 변화를 바라게 되었어요. 동갑내기 페르낭드가 식상해 진거죠. 결국 친구의 연인과 사랑의 도피를 시작하며 피카소는 새로운 예술 세계를 꿈꿉니다.

　피카소는 첫눈에 반할 만큼 매력적인 데는 없었지만 그의 이상스럽도록 고집스런 표정 때문에 눈길이 갔다. 사회적으로 그를 평가한다는 것은 거의 불가능하지만 그에게서 느낀 내

적 열기와 눈의 광채는 내가 도저히 저항할 수 없는 일종의
마그네티즘이었다.
　　　　　　　　―〈페르낭드의 일기〉에 적힌 피카소에 대한 감정

내 사랑 에바, 에바 시대

피카소는 친구의 약혼녀인 에바의 청순함에 반해 그녀를 유혹하여
또다시 동거를 합니다. 이 당시 피카소의 새로운 시도는 사물의 생략
과 합체가 더 과감해졌어요.

"페피타, 이 작품에서 여인의 모습을 찾아보실래요? 사랑하는 에바의
모습을 그린 작품이랍니다."

"자클린, 에바의 모습을 찾기가 힘들어요. 수많은 삼각형과 아치 모양
이 겹친 사각형, 많은 원들과 대각선, 직선들만 보여요."

"맞아요. 보이는 그대로 도형들의 평면 구도 속에서 악기 치처를 치는
누드 에바의 형상을 찾기란 쉽지 않죠. 오른쪽 아래에 장갑을 낀 다섯 손
가락으로 상상할 수밖에 없어요."

그녀가 진심으로 피카소를 사랑했넌 여인인지 궁금해졌다. 그러나 자
클린은 질문할 틈도 주지 않고 자신과 전혀 상관없는 작가의 작품을 설명
하듯 담담하게 이야기를 이어가고 있다.

"에바 시대의 큐비즘 작품은 한정된 로컬색인 순수한 빨강, 파랑, 노랑, 초록색의 원색들을 도입했어요. '나는 에바를 사랑해'와 '나의 고운 님 Ma Jolie' 문구를 넣은 전례가 없었던 글자와 도형들의 출현으로 피카소의 작품은 기존 작품과 차별화가 되었고, 형체 없는 작품에 에바가 삐질까 봐 사랑을 구걸하듯 사랑 고백을 작품에 도배하고 있는 거죠. 이런 식으로 에바에게 사랑을 고백했어요."

남편의 옛 여인 이야기임에도 불구하고 그녀의 목소리는 감정 없이 일정한 톤으로 소곤거린다. 나는 더 이상 궁금증을 참을 수 없어 조심스럽게 물어 보았다.

"자클린, 남의 연애사처럼 담담하게 이야기하시는군요."

"저는 그이의 뮤즈들을 이야기할 뿐입니다. 그 여자들의 이야기는 피카소가 살아있을 때부터 익숙해져 있어요. 그이와 나는 거짓 없이 수많은 이야기를 나누었어요. 그리고 수많은 일들을 겪으며 살았어요. 작품 속 여인들은 과거의 인물이며 피카소에게 영감을 준 매개체일 뿐입니다. 나 역시 작품 속의 모델이지만, 나의 사랑은 그가 내 옆에 있다는 것으로 충분하거든요."

잠시 피카소를 회상했는지 자클린의 눈가가 촉촉했다. 더 이상 질문하지 않았다.

피카소는 친구의 연인을 빼앗아 살면서 그렇게 사랑했다는 에바가 갑자기 쓰러지자 본인도 감염될까 봐 혼자 이사간 무정한 사내였다는 것과 에바의 문병을 다니면서 27살 미모의 여인과 관계를 가진 적이 있다는 것

을 그가 자클린에게 이야기해 주었을까? 자클린의 성격상 알면서도 모르는 척하는 것일지도 모른다.

꿈꾸던 결혼생활, 올가 시대

"그의 삶과 예술 세계에서 여성들은 부차적인 존재들이 아닙니다. 예술적 영감의 원천이라는 거죠. 아흔 두 해 동안 수많은 여인들이 그의 작품 속에 등장하고 그를 성장시켜 주었어요. 대표적인 시기가 올가 시대예요."

자클린은 〈엄마와 아이올가와 파울로〉를 보여주며 피카소의 또 다른 여인 시대를 이야기해주고 있다.

"저 작품은 피카소의 첫째 부인 올가가 아들 파울로를 무릎에 안고 있는 거예요. 파울로를 낳고 얼마 안 있다가 피카소와 마리의 연애 소식을 알고 올가는 집착병에 걸려요."

피카소의 그림에서 질서와 안정을 처음 부여해준 것은 올가와 함께 살았던 20대 시절이라고 이야기하고 에바 시대와 또 다른 작품 세계를 설명하며 새로운 여인의 출현을 예견해 준다. 그 시기의 작품을 보여주는 자클린의 손길에서 피카소를 향하는 아쉬운 애정이 느껴졌다. 그녀의 동공에서 피카소의 그림자가 보이자 순간 그녀의 목소리가 흔들렸다.

피카소는 에바가 죽은 지 몇 달이 지나지 않아 〈발레 파라드〉의 무대 미술 〈퍼레이드를 위한 무대 커튼〉을 맡아 이탈리아로 떠나게 됩니다. 이탈리아에서 그는 60여 명의 발레 무용수와 합숙하면서 무수히 만났던 여인들을 다 잊고 지냈어요. 하지만 사랑에 굶주린 하이에나가 그냥 있지 못하죠. 여기서 발레리나인 올가를 만나게 됩니다.

러시아 제국 육군 대령의 딸인 올가와 결혼하여 첫 아들을 얻게 됩니다. 〈안락의자에 앉아 있는 올가의 초상〉에서는 큐비즘의 기법을 찾아 볼 수가 없어요. 큐비즘과 전혀 다른 신고전주의 양식이 보입니다. 피카소가 직접 찍은 올가의 사진을 복사한 듯 그린 고전주의와 사실주의의 합성품이라고 볼 수 있죠. 이 초상화는 흑백사진에 컬러를 입혀 포토샵 작업한 느낌을 주어서 인상적입니다.

올가 시대의 올가 초상화는 실제보다 얼굴은 더 갸름하고 체형도 날씬하게 수정하여 그려졌습니다. 발레리나 치고는 좀 통통한 편이라서 날씬한 프리마 발레리나 배역을 한 번도 받지 못했기 때문인지 친절한 피카소의 센스를 엿볼 수 있네요.

1924년에는 러시아 출신의 발레 기획자 디아길레프가 〈파란 기차〉라는 발레극을 기획하면서 무대 디자인은 피카소, 의상은 코코 샤넬, 대본은 시인 장 콕도에게 의뢰했으니 대단한 드림팀에 합류하게 되죠. 피카소는 1922년에 그려둔 〈해변을 달리는 두 여인〉이라는 작품을 10m×11m에 이르는 거대한 크기의 무대 커튼에 다시 그리기도 합니다.

피카소에게 20살 차이의 올가와의 결혼은 신분 상승과 같은 거였어요. 새로운 세상에 입문하게 해준 그녀 곁에서 피카소는 자신이 알지 못했던 세계에 접근할 수 있었어요. 고상한 취미와 에티켓, 상류층의 옷차림과 샴페인 마시는 법 등을 배울 수 있었고 유행하는 살롱에 드나들 수 있었지요. 방탕하게 살아온 예술가에게 고상한 세상에서 이상적인 가정을 꾸려가는 것이 힘들었는지 올가와의 일상은 오래가지 못했어요.

1921년 아들이 태어난 해에 남편이 여고생을 뒤쫓는다는 사실을 뒤늦게 알고부터 올가는 피카소에게 집착합니다. 올가는 자식을 위해 자존심도 직업도 버리고 피카소의 마음을 돌리려 애쓰지만 결국 실패로 끝납니다. 이런 올가를 향한 피카소의 변명은 단순했어요.

"올가는 집착이 너무 심해서 답답하고 짜증난다."

이런 이유로 10년 동안 마리에게 별장을 사주며 몰래 연애를 했어요. 올가는 아들과 손주들을 위해 모든 사실을 모르는 척하며 법적으로 피카소의 아내로 살았죠. 피카소는 부모로서의 책임과 의무가 집착과 답답한 족쇄로 느껴졌던 것이죠. 결국 그는 또 다른 예술적 영감이 필요했기에 누군가의 희생이 필요했을 겁니다. 고상한 이 시기의 작품들은 그 이전과 이후의 작품들을 빛나게 해준 촉매가 된 것은 분명해요.

넌, 딱 내 스타일이야, 마리 시대

주변 사람들은 아방가르드 화가의 선구자인 피카소가 에바를 잃은 충격으로 큐비즘 실험을 그만두었다고 말하곤 했습니다. 에바가 죽은 해가 1915년쯤이고 슬픔을 잊기 위해 1~2년 무대 미술에 전념한 시기를 빼면 1917년쯤 되죠.

결혼 후 첫 득남한 1921년에 마리를 만나서 전혀 다른 형태의 작품이 나오기 시작했으니 그동안 입체주의 실험을 멈춘 것으로 보였을 뿐이지 정신적으로는 열심히 새로운 양식을 찾기 위해 노력하고 있었다는 거죠.

사실상 올가 시대 동안 피카소는 다초점의 도입, 분해와 재조립, 문자의 도입, 대상의 기호화, 콜라주 기법 등 현대 미술의 기초가 되는 실험을 한 시기가 분명해요. 그래서 고전주의와 사실주의가 혼성된 그림을 그렸던 것이죠.

그렇게 새로운 변화를 구축하던 중에 운명처럼 파리 백화점 지하철 입구에서 그리스 비너스 고전 조각상 같은 미소녀 마리 테레스 월터를 만나게 되었던 것이죠.

"처음 보는 이 남자는 내 팔을 잡고 이렇게 말하더군요."

"마드모어젤. 당신은 흥미 있는 얼굴을 가졌군요. 당신의 초상화를 그리고 싶소. 나는 피카소요. 당신과 함께 훌륭한 일들을 할 수 있을 것이요."

"피카소의 프러포즈를 저는 6개월 동안 저항했어요. 하지만 더 이상 거절할 수 없었어요."

끈질긴 구애 끝에 마리 부모의 허락을 받아 자유롭게 연애를 하게 되었습니다. 어떻게 부모의 허락을 받았는지에 대해서는 여러 가지 이야기들이 많아요. 그녀의 어머니를 초현실주의 초상화로 그려 허영심에 부채질을 했다는 이야기, 마리와 몰래 도망갔다는 이야기 외에도 다양한 설이 있지만 별로 중요하지 않아요.

마리 시대에 접어들면서 피카소의 그림에 새로운 양식의 여주인공 마리가 등장한다는 사실이 중요할 뿐이죠. 비밀리에 만났던 피카소와 마리는 피카소의 여섯 번째 여자였던 프랑스와즈의 《피카소와 함께 산 인생》이란 자서전을 통해서 세상에 완전히 드러났어요. 덕분에 그 당시에 그려진 작품들이 재해석되기 시작했어요.

10년의 동거 중에 마리는 딸 마야를 낳는데 피카소는 26살에 어머니가 된 마리 테레즈를 무정하게 버리게 됩니다. 이유는 올가 때처럼 아주 간단했어요.

"마리는 세련되지도 못하고 무식하고 예술 세계를 몰라도 너무 몰라서 답답해."

피카소한테 어린 나이에 유혹당해 순정을 바치느라 개성이 형성되기도 전에 한 남자에 길들여지고, 지적으로 성숙할 기회도 없었죠. 한 남자만 사랑해야 했고 그렇게 피카소의 여인으로, 한 아이의 엄마로 살아야 했죠. 결국 마리는 피카소가 죽은 후 간단한 유언을 남기고 그

를 따라 자살하게 되죠.

"죽어서 그를 돌봐 줄 사람이 필요해요. 피카소를 오래 기다리게 할 수 없어요."

그녀는 나한테 우는 여자였다, 도라 시대

도라는 지성적이고 매력적이며 아름다운 외모에 성격도 쿨한 여성이었어요. 화가이자 사진사인 그녀는 피카소가 찾던 상징주의 운동의 뮤즈로서 안성맞춤이었죠. 왜냐하면 수년 전에 스페인 정부는 1937년 파리 세계 박람회의 스페인 전용관에 설치되도록 피카소에게 의뢰한 작품이 있는데, 사실 이 작업을 위해 강력한 영감이 필요했어요. 이 그림은 게르니카 사건1937년 4월 26일, 스페인 북부 작은 시골마을인 게르니카의 장날에 독일 나치정권이 스페인 정부와 내전 중이던 프랑코 반란군편에서 자행한 민간인 무차별 공격으로, 도시를 쑥대밭으로 만들고 민간인 1,600명이 사망하고 900명이 다친 사건이다 이 일어나기 수년 전에 의뢰되어 이미 작업이 시작된 상태였는데, 어떤 연유인지 게르니카의 참상이 그에게 영감을 준 것으로 보입니다.

게르니카 폭격 사건으로 영감을 얻었지만 아무리 천재라도 1년 동안 수많은 습작과 더불어 후딱 그릴 수는 없었겠죠. 다만 폭격의 공포와 피카소가 화폭에 담아내고자 했던 정치적 사상에 대한 저항이 맞아

떨어지게 된 것이죠.

게르니카 사건이 일어나기 전에 시작된 스케치들은 일곱 번의 수정을 거치는 과정에서, 피카소에게 도라는 정말 필요한 예술가의 강력한 뮤즈였어요. 스페인어가 능통하여 농담도 잘하고 대외적으로 함께 활동하기 좋은 조건과 더불어 아름다운 외모에 매사 당당한 도라였으니 어떤 남자가 싫어했겠어요?

피카소도 호기심 반, 끌림 반으로 다가갔겠죠.

여기서 잠깐 마리와 도라를 그린 작품을 비교해 보고 넘어 갈 필요가 있겠죠. 피카소의 그림 중에 의자에 앉아 있는 여자의 그림이 있어요. 그러나 뭔가 조금씩 다른 듯하면서 완전히 다르게 그려진 것을 발견할 수 있습니다.

작품 속의 여인이 마리인지 도라인지를 금방 구별할 수 있답니다. 조용히 명상하는 얌전하고 가정적 분위기의 마리와 공격적이고 고분고분할 것 같지 않아 보이는 도도한 도라가 각각 그려져 있어요. 색감과 선만으로도 마리와 도라의 성격이 분명하게 드러납니다. <의자에 앉아 있는 여인(마리 테레즈), 1937>, <앉아 있는 도라 마르, 1937>

만만해 보이지 않는 예술가인 도라에게 <게르니카>가 완성되기까지의 전 과정을 촬영하는 특전을 주면서 자주 만날 기회를 만들어요. 결국 연인 사이로 발전하기 위한 피카소의 작전은 성공합니다. 그녀 역시 피카소를 사귀던 1936년에도 화가 조르주 바따이와 사랑을 하기도 해요.

이런 도라에게 피카소는 왜 빠졌을까요? 앞에서 말한 것처럼 〈게르니카〉를 탄생시키기 위해 도라의 자극적인 열정이 필요했을까요?

양다리를 걸치고 있는 도라나 자신이나 같은 입장이라서 서로 쿨하게 살았을 지도 모르죠. 그러나 도라는 쿨하지 않았나 봐요. 도라를 사랑하면서도 마리 테레즈와의 관계를 정리하지 않고, 법적 부인 올가와 이혼도 안 된 상태에서 피카소와 산다는 것은 쉬운 일은 아니었겠죠.

자클린처럼 피카소만 바라보며 산다면 스트레스를 덜 받았겠지만 〈게르니카〉를 그리던 곳에서 피카소의 사랑을 독차지하려고 도라와 마리가 만나면 주먹질을 하는 난투극을 벌였으니 해변에서 행복한 순간들을 제외하고 파리에서의 생활은 괴로움과 눈물로 세월을 보냈을 거라고 예상됩니다.

"내가 뭐가 부족한데. 잘 나가던 내가 한 남자 때문에 이렇게 살아야 해."

이렇게 매일 한탄하며 우울감에 빠질 수밖에 없었던 거죠. 그런 모습을 피카소는 히스테리와 분노의 악에 받쳐 우는 여인으로 남겼습니다. 그 덕분에 곱게 우는 여인이 아니라 험상궂고 쭈그러진 주름살이 드러나는 얼굴로 포착된 〈우는 여인〉이 탄생하면서 〈게르니카〉가 완성되었어요.

피카소는 자상하고 친절할 때도 있었지만 잔인하도록 개인주의적인 면이 있었어요. 친구들에게 한 말들을 보면 충분히 이해가 될 겁니다.

"그녀는 나에게는 우는 여자야. 나는 사디즘 _{Sadism, 잔학성}이나 쾌락이 아니라 그녀가 나에게 강요하는 비전을 관찰해서 몇 년째 그녀를 고문 형식으로 그려 왔다네."

이렇게 도라와 동거하며 〈게르니카〉는 완성되었어요. 우는 여인이든 말든 도라와의 동거는 옛 애인과 마찬가지로 오래 가지 못합니다. 1943년에 도라와 함께 참석한 파티에서 프랑스와즈 질로를 만나게 되고 또 다시 피카소의 로맨스가 시작되었습니다.

쫓아가면 도망가고 도망가면 쫓아오는 그를 사랑하다, 프랑스와즈 시대

오늘은 자클린이 아침 식사 전에 분주하게 움직인다. 마드리드 현대 미술관에서 있을 전시회에 출품할 그림들을 직접 체크하고 있다. 그녀가 직접 선별한 작품 선별 기준은 남편이 사랑했던 여인들의 그림만을 고집했다.

피카소의 작품 세계를 이해하려면 피카소의 여자들을 알아야 한다는 사실을 노트르담 드 비에 있는 작품에서 그대로 증명되었다.

프랑스와즈 시대의 오글거리는 로맨스는 또 하나의 작품과 더불어 끝이 난다.

"피카소, 당신은 내 친구와 사랑을 나누어도 괜찮지만, 난 왜 안 되죠? 이제 우리 각자의 길로 갑시다. 클로드와 팔로마는 내가 키울게요."

"나랑 헤어지면 죽어버릴 거야."

"차라리 그게 더 나을지도."

프랑스와즈는 피카소가 친한 친구와 바람피운 것을 알고 피카소가 다른 여자들에게 '안녕'을 고한 것처럼, 그녀 역시 피카소의 아이들을 데리고 떠나 버립니다. 피카소의 삶에서 여자에게 버림받은 것이 처음이고 이때 나이 70세이니 인생 말년에 뮤즈 없이 예술 세계를 어떻게 마무리할지 막막하여 깜짝 놀란 거죠.

'내가 늙어서 싫어진 건가?'

'어디서 저런 뮤즈를 찾아내지?'

지독한 바람둥이이자 편협하고 가부장적인 피카소가 한 여인의 부재로 괴로워하긴 하는군요.

프랑스와즈와 헤어질 즈음 피카소가 그린 〈여인과 개〉라는 작품에서 녹색 원피스의 여자는 개와 노는 것이 아니라 제압하는 모습입니다. 발버둥치는 개는 여자에게 저항하지만 그녀를 이길 수 없어 보이죠. 여기서 여자는 프랑스와즈이고, 개는 피카소랍니다. 붉은 색으로 묘사된 바닥은 '아직 남은 사랑'을 의미하고 있어요.

60살을 넘긴 피카소와 22세였던 프랑스와즈는 우연히 만나 사랑하게 되었지만 그녀의 부모는 피카소와의 만남을 만류했어요. 그러나 그들은 예술가 부부를 꿈꾸며 작업실에 살림을 차립니다. 이 시기에 피카소는 제2의 안정기를 맞이하여 그녀와 아이를 모델로 10년 동안 생

동감 넘치는 작품을 탄생시킵니다. 그러나 피카소의 바람기가 서서히 고개를 들기 시작했어요. 사태가 역전되어 급기야 프랑스와즈가 피카소에게 등을 돌립니다. 처음으로 피카소는 버림받게 됩니다.

그녀는 자클린, 피카소와 가장 많은 신경전이 있었던 여인이죠. 왜냐하면 《피카소와 함께한 인생》, 《경계선》 등의 서적을 출간하여 법적 소송 후 두 아이를 피카소의 일가로 입적하여 재산 상속자로 만들었기 때문이죠.

불행했던 피카소의 여인들 중 유일하게 자신의 행복을 찾아간 여인이기도 하죠. 지금은 96세 현역 작가로 활발하게 활동하며 독립적인 미술가로 인정받고 있어요. 피카소가 죽고 난 후에 올가와 피카소 사이의 손녀인 '마리나 피카소'의 새로운 삶에 도움을 주기도 했습니다.

죽음으로 사랑을 증명한
마지막 여인, 자클린 시대

"결혼 못해본 사람도 있는데 이번 여자는 피카소의 몇 번째 여자가 되는 거야?"

"음~ 첫사랑 페르낭드로 시작해서 처음으로 차인 프랑스와즈가 여섯 번째였으니까, 자클린이 일곱 번째 여자겠군."

"올가랑 결혼생활하면서 13살 차이의 마리랑 동거할 때도 대단했는

데 38살이나 차이가 났던 여섯 번째를 제치고, 이제는 40살이나 차이나는 여자와 결혼까지 했다니 비결이 뭘까?”

“여자가 평균 8년 단위로 바뀌다니, 피카소는 전생에 여러 나라를 구한 모양이야.”

“여든 되는 나이에 젊은 여인의 마음을 어떻게 사로잡은 걸까?”

“이번에는 피카소가 여자를 꾄 것이 아니라 자클린이 꼬리를 친 것 같은데.”

“애 딸린 가난한 이혼녀인데 사촌 공방에 드나드는 피카소가 누구인지 알고 접근한 거지.”

“몰래 동거하다가 첫 부인 올가의 사망 사인이 마르기도 전에 비밀리에 결혼하는 것을 보게.”

“피카소 옆에 전처의 아이들도 못 오게 했다는 걸.”

일 년만에 자클린의 초상화를 그려 주고, 24시간 늘 붙어 다녔으니 주변에서 샘을 낼만하다. 에바에게 했던 행동과 올가나 마리, 도라에게 했던 행동을 비교해보면, 요절한 에바를 제외하고 살아있는 다섯 명의 옛 여자들이 화살을 던질 만하다.

8년 동거 끝에 첫 부인인 올가가 죽자마자 나이 많고 유명한 화가이자 재력가의 아내가 되어 한순간에 재산 상속자가 되었으니 자클린에 대한 세간의 시선은 곱지 않았다. 주변 사람들의 가십거리가 되어 많은 이들의 축복 속에서 이루어져야 할 결혼식마저도 비밀리에 올렸다.

그럼에도 그녀는 침묵으로 피카소를 진심으로 존경했으며 사랑했다.

피카소가 온전히 예술 세계에 집중할 수 있도록 헌신적으로 내조하였다는 것은 노르트담 드 비 저택에서 그 흔적들을 볼 수 있었다. 그녀는 피카소의 작품을 팔아 이익을 얻으려 하지 않았고 피카소 미술재단을 구축하기 위해 많이 노력했다.

"피카소가 바람둥이인 줄 아셨다면서요. 그래서 사촌 공방에 오면 외면했다면서 어떻게 사랑이 시작되었나요?"

"피카소는 6개월 동안 매일 장미 한 송이를 들고 공방 앞에서 나를 기다렸어요. 공방에 안 가는 어떤 날은 우리 집 담벼락에 커다란 비둘기를 그려주곤 했어요."

"그는 전 남편과 참 많이 달랐지요. 다시는 결혼하지 않겠다는 나의 결심을 흔들어 놓았던 계기는, 아주 작은 일에도 그는 친절했으며 진심으로 저를 소중하게 대해주었어요. 그는 영원히 나이 먹지 않는 청년이었어요. 나의 일생을 걸고 사랑할 가치가 있는 사람이었어요."

"저는 이 세상에서 가장 아름다운 청년과 결혼했답니다. 오히려 늙은 사람은 저인걸요. 부족한 저를 사랑해 주는 것이 과분하기만 했어요."

"〈꽃을 들고 있는 자클린〉은 저를 처음 그린 초상화인데요. 함께 산지 몇 해가 지나서야 조심스럽게 보여준 그림입니다. 이 장미는 6개월 동안 프러포즈한 장미의 상징이랍니다. 그이는 내가 우울해 보이면 장미 한 송이 들고 앞에 나타나곤 했어요."

프랑스와즈가 떠나고 피카소가 처음으로 여자에게 버림받아 고통

스러워했을 때 피카소 주변에는 수많은 여자들이 있었죠. 그런 그가 40살이나 차이나는 애 딸린 이혼녀와 8년 동안 동거하고 피카소 부인으로 맞이하자 세상의 시선은 달갑지 않았습니다.

하지만 타인들이 뭐라고 말하든 신경 안 쓰는 피카소가 생의 마지막 여인으로 자클린을 선택한 이유는 자신을 '나의 주인님'이라고 부르며 태양처럼 신격화해주는 헌신적인 수족이 필요했을지도 모릅니다.

그림자처럼 24시간 옆에 붙어있는 여인, 오직 작품에만 전념할 수 있도록 예술 활동에 필요한 비품을 체크해 주는 비서, 피카소의 신경을 건드릴 만한 것들을 미리 조율하는 여사제, 피카소의 수족이 되어 준 자클린 시대를 맞이하며 피카소의 예술 세계는 어느 때보다 왕성하였습니다.

피카소가 도자 작업과 고전의 재해석에 심취해있을 때 만난 자클린. 둘의 결혼생활은 피카소가 생을 마감하기 전까지 20년간 지속됐고, 피카소는 다른 여인들에 비해 자클린의 초상화를 굉장히 많이 남겼죠. 그녀는 피카소가 죽자 유산 다툼의 중심이 되어 법정 문제를 처리하기도 했어요.

피카소가 죽은 후 온 집에 검정 텐트를 치고 식탁에 피카소 자리를 남겨 놓는 등 이상 행동을 하다 결국 권총 자살로 생을 마감합니다.

자클린은 자신의 존재를 최대한 낮추며 헌신적이었죠. 피카소와 그 일가들의 만남도 철저하게 자클린이 통제했어요. 작업에 방해되지 않도록 피카소가 시킨 것이겠죠. 영문 모르는 측근들은 자클린이 노트

르담 드 비 저택의 여사제로 보였을 겁니다.

노트르담 드 비 저택의 서른 다섯 개 공간에 보관된 작품을 이야기해 준 자클린은 이제 만날 수 없어요. 다만 그녀의 삶 속에 들어온 피카소의 작품 속에서만 그녀를 만날 수 있죠.

이제 자클린의 유일한 말동무였던 페피타와 함께한 시간들이 끝났어요. 피카소의 여인들을 한명씩 만나면서 즐겁고 고통스럽고 공감하기도 했습니다. 일곱 명의 여인에 빙의된 듯 작품들을 만났기 때문입니다. 나는 감상한 것이 아니라 그들의 삶에 들어갔다 왔습니다.

피카소의 일곱 빛깔 뮤즈

○ 〈아비뇽의 처녀들〉
1907년 작품으로 형편이 좋아지기 시작한 페르닝드 시대
(1904~1912)

○ 〈나는 에바를 사랑해〉
1912년 에바 시대
(1912~1915)

○ 〈안락의자에 앉아 있는 올가의 초상〉
1917년 피카소의 첫 부인 올가 시대
(1917~1924)

○ 〈꿈〉
1932년 초현실주의 걸작의 주인공 마리 시대
(1924~1935)

※ QR코드를 찍으면 피카소의 그림을 확인할 수 있습니다.

○ 〈우는 여인〉

1937년 눈물로 〈게르니카〉의 영감을 준 도라 시대

(1936~1943)

○ 〈삶의 기쁨〉

1946년 예술인 부부로 탄생될 뻔한 프랑스와즈 시대

(1943~1953)

○ 〈장미를 든 자클린〉

1954년 피카소의 여인 중 가장 많은 초상화를 탄생시킨 자클린 시대

(1954~1973)

※ QR코드를 찍으면 피카소의 그림을 확인할 수 있습니다.

마음이
머무는

공간

구스타프 클림트

Gustav Klimt, 1862 ~ 1918, 오스트리아

오스트리아의 상징주의 화가다. 클림트는 회화, 벽화, 스케치 등의 작품을 남겼다. 작품의 주요 주제는 여성의 신체로, 그의 작품은 노골적인 에로티시즘으로 유명하다.

오랜 친구이자 연인,
마리아 짐머만

아주 이른 아침부터 부산하다. 벌써부터 작업실은 바닥이 엉망이다. 넓은 책상 위에 놓인 팔레트의 물감이 조금 굳은 것을 보니 며칠 이 상태로 방치된 모양이다. 바닥이 꼭 드로잉 전시장 벽면 같다. 난장판인 듯하지만 불규칙 속에 나름 규칙이 있어 보인다. 간단한 무늬부터 시작해서 깃털까지 고사리 잎사귀 모양이 그려진 종이가 한쪽에 모여 있고 다양한 손 모양과 치맛자락 무늬, 여러 가지 소파, 길고 짧은 손가락, 고개든 여인, 고개 숙인 여인 등 스케치한 엄청난 종이들이 너저분하게 널려있다. 그 사이를 부지런히 왔다 갔다 하던 사내의 움직임이 멈추었다.

> *내가 너무 늙었을지도, 너무 조급하거나 멍청한 걸 수도 있지. 어쨌건 무언가 잘못된 것이 틀림없소.*

누구에게 보내는지 모르겠지만 책상 앞에 앉아 편지를 쓰고 있는 공간으로 키가 큰 여성이 들어온다. 여기저기 놓여있는 작품들을 감상하며 들어오다가 붉은 옷을 입고 있는 임산부 초상화 작품 앞에 잠깐 멈추었다.

그는 편지 쓰느라고 누가 들어온 것도 모르고 있다.

"마음처럼 잘 안 되는 부분이 있나 보네."

"이 시간에 작업실에 다 있네?"

"클림트, 누구야 저 여인?"

"새삼스럽게 왜 물어보실까?"

"임산부도 이렇게 예쁘네. 저기 황금 배경 작품은 아직도 마무리가 덜 된 거야?"

"응. 당신에게 편지 쓰고 있었는데, 아주 잘 왔어. 언제 왔어? 머리가 복잡했거든."

양손을 허리에 둔 클림트와 그의 뮤즈 에밀리는 팔짱을 끼고 눈부시도록 아름다운 황금빛 배경의 작품을 위아래로 쳐다보고 있다. 그 뒷모습이 친구 같기도 부부 같기도 하다. 나도 모르게 그들과 나란히 서 있다.

누군가가 슬그머니 나의 팔짱을 낀다. 어제 클림트의 작업실에 봤던 에밀리였다.

"어제 작업실에 왔었죠. 새로운 모델인가요?"

"아니요."

"그렇죠? 클림트 스타일이 아니다 했어요."

"클림트 작품 보러 왔다면 내가 안내하죠. 전 에밀리예요."

그녀는 간단하게 소개하고 사라졌다. 클림트가 아끼는 '마리아 짐머만'이 들어오는 것을 보고 갔나보다. 그의 스튜디오에는 항상 몇 명의 모델들이 대기하고 있지만 마리아 짐머만은 대기하지 않고 간단한 인사만

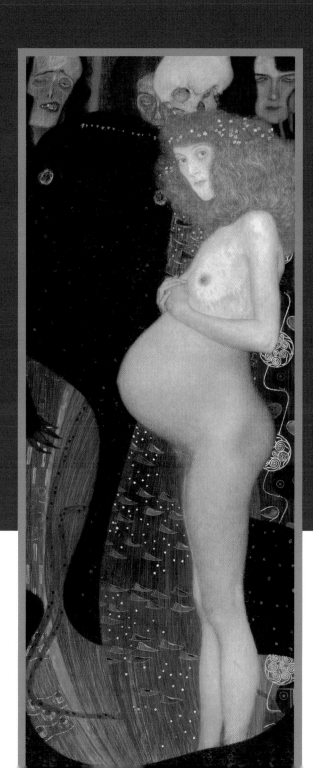

구스타프 클림트,
〈희망 I〉, 1903

구스타프 클림트,
〈희망 II〉, 1908

하고 클림트가 있는 곳으로 쓱 들어간다.

"저, 마찌요."

"마찌! 들어와 기다리고 있었어."

마찌가 사라지자 에밀리는 나의 팔짱을 끌어당기며 어디로 데려가는 것인지 주절주절 이야기를 시작한다. 클림트의 여자 중에 가장 따뜻한 애정을 받은 여자라는 둥, 클림트와의 사이에서 두 명의 아이를 낳았다는 둥 떠들어대며 임신했을 때 클림트가 마리아 짐머만을 위해 그린 〈희망 I 〉을 보여준다.

"두려운 불안감 속에서 희망을 잉태하고 있는 어머니다운 당당한 이미지에 어울리는 헤르마그리스어로, 몸통이 사각형의 각주로 되어 있으며 그 몸통 위에 두상이 올려져 있다. 또한 그 몸통의 적당한 높이에 남성의 성기가 새겨져 있다. 헤르마는 고대 그리스에서 유래한 것으로 로마인도 이 양식을 사용하였다.의 모습만 표현했지 싶어요. 치마 자락 아래에 등장하는 세 명의 여인은 사랑을 기다리고 있는 영혼일지도 몰라요."

그녀의 설명을 들으며 이 작품 속에서 죽음을 보았다. 어쩌면 두 번째 아이의 죽음을 본능적으로 예견했을지도 모른다. 클림트는 아들 사망 후에 배경을 화난 남자와 해골과 병든 여자, 죽음의 신으로 바꿨다고 한다. 처음에는 〈희망〉이라는 제목답게 환했다고 하는데 아들을 애도하는 마음으로 어두운 색으로 마무리했다.

클림트가 의도했든 안 했든 붉은 옷을 입은 임산부의 배 위쪽에 있는 둥근 것이 해골로 보이는 것이 나 혼자만의 생각인가 싶어서 뚫어지게 바라보니 그제야 그녀가 이야기해준다.

"이 여인에 대해서는 그는 말을 아꼈답니다. 사랑도 보이는 것과 보이지 않는 것으로 나눴던 사람이랍니다. 여기서는 탄생이란 희망 너머에 있는 죽음을 배경에 숨겨두었는데요. 둘째 아들이 사망 후 작품에는 노골적으로 화면에 분명하게 보여주고 있어요."

"희망이란 두 작품 중 붉은 의상 임산부는 대중에 공개 되어있지만 새로운 생명을 거두어가는 죽음을 암시하는 임산부 누드 작품 소장자는 별도의 벽장식 액자 속에 보관하여 감상하고 싶은 이들에게만 간헐적으로 보여주고 있어요. 사실 거실에 걸어 놓고 가볍게 감상하기 편한 작품은 아니죠."

그녀는 커피 한잔을 더 권하며 현재 두 작품의 근황과 클림트가 16살이었던 마리아 짐머만과 모델과 작가로 처음 만나서 헤어진 순간까지도 이야기해준다.

"나와 여름 휴가여행을 떠났을 때 나 몰래 편지를 보낸 것도 알아요. 그리고 곤궁한 생활로 힘든 그녀와 아이를 위해 양육비를 보내는 것도 알고 있었어요. 왜 모른 척 했냐고요? 마찌도 그와 나의 관계는 물론이고 다른 모델들과 복잡한 관계를 알면서도 문제 삼아 클림트를 괴롭히지 않았어요. 그러나 그녀가 아이를 데리고 그의 작업실 근처로 이사 오자 클림트는 작업실을 이사하고 그렇게 둘의 관계는 끝이 났어요. 나 때문에 의식적으로 멀리했지 싶어요."

"잠시만요. 다른 작품도 가지고 올게요."

그녀는 말꼬리를 흘리며 보여주던 마리아 짐머만에 관한 작품을 두고

다른 포토폴리오를 가지러 방에서 나가버린다.

에밀리의 뒷모습에 야릇한 아쉬움과 외로움이 섞인 슬픔이 묻어나는 것 같다. 어쩌면 자신도 엄마이고 싶었던 순간을 떠올렸을지 모른다. 그래서 그런 모습을 보이고 싶지 않아서 자리를 피했을지도.

나는 모른척하고 두고 간 작품을 보며 감탄한다. 미술사에서도 보기 드문 소재인 임산부 누드를 대담하고도 노골적으로 그려낸 용기와 발상에 박수가 절로 나왔다. 올 시간이 되었는데도 그녀가 오지 않아 잠시 밖으로 나갔다.

우먼 인 골드, 아델레 블로흐 바우어

"예외도 있었어요. 저랑은 플라토닉 러브와 에로틱 러브를 넘나들었어요."

"그래요. 아델레는 상류층 출신의 여성이면서도 클림트를 위해 관능적인 그림의 모델이 되어 주기도 하고, 그와 정신적, 육체적 사랑을 했죠."

갑자기 두 여자가 등장했다. 그리곤 서로를 설명해 주고 있다. 둘이 친구인 것처럼 다정해 보인다.

"아델레 바우어는 부유한 금융업자의 딸로 태어나서 유대계 부호인 페

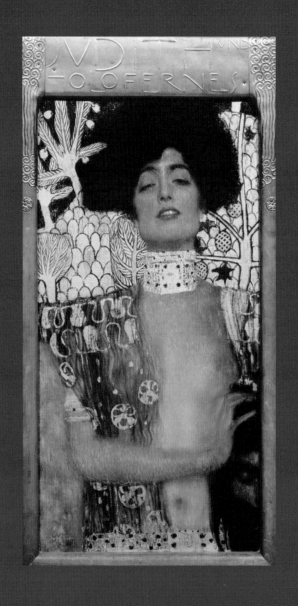

o

구스타프 클림트,
〈유디트 I〉, 1901

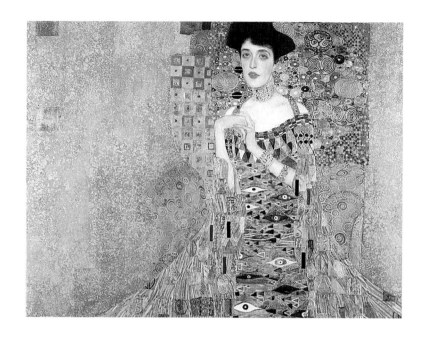

○ 구스타프 클림트,
〈아델레 블로흐 바우어의 초상 I〉, 1907

르디난트 블로흐와 결혼했어요. 명문가 여인답게 무척 교양있고 지적인 여인이죠. 그녀가 연 살롱에서 많은 예술인과 교류하면서 초상화 의뢰를 받은 1899년부터 둘의 사랑은 시작되었지요."

그때가 클림트는 37세, 그녀는 18세였다. 쓴웃음을 지으며 〈아델레 블로흐 바우어의 초상 I〉을 빠르게 넘겼다. 이 작품이 세계에서 세 번째로 비싼 그림인 것을 알고 샘이 난 것인지도 모르겠다. 초상화를 다 감상하기도 전에 〈유디트 I〉를 보여준다.

〈아델레 블로흐 바우어의 초상 I〉은 클림트가 같은 사람을 두 번 그린 유일한 작품이에요. 관능적인 여성 그림으로 유명한 그의 대표작으로 그의 미술은 세기말 탐미주의와 쾌락 예찬에 빠진 빈 상류층의 종말론적 분위기를 에로틱하게 표현한 섬세한 기교와 화려한 장식, 상징으로 가득 차 있죠.

그림의 주인공은 빈의 부유한 은행가 모리츠의 딸로 그녀의 남편은 아내의 초상화를 당시 빈에서 가장 유명한 화가인 클림트에게 의뢰했고 그는 바우어의 신분과 재력을 상징하기 위해 작품의 재료로 금박, 은박을 입혀 정교하게 장식했어요.

자신의 아내 초상화를 의뢰한 화가가 아내와 바람난 사실도 아이러니 하지만 이 그림은 나치가 강탈했다가 나중에 그녀의 조카가 정부를 상대로 소송을 해 돌려받았답니다. 그 후 2006년 경매에서 노이에 갤러리가 1억 5,840만 달러에 구입했습니다. 영화 〈우먼 인 골드〉를 보시면 아름답고 눈부신 그림을 볼 수 있습니다.

그녀는 어렸지만 그다지 아름다운 여인은 아니었습니다. 그럼에도 클림트는 그녀를 작품 속에서 매혹적으로 표현했습니다. 이 초상화는 7년 이상 걸려 완성되었는데요. 작업의 어려움보다는 서로의 관계를 유지하고자 하는 매개체였기 때문이 아닐까 싶어요. 그녀는 황금빛 배경 속에 황금빛 의상을 입고 황금빛 의자에 앉아있습니다. 세상사를 초월한 듯한 시선, 의상에 박혀 있는 눈들, 존재의 비밀을 훔쳐보느라

부릅뜬 눈, 그림 속 아델레의 뺨이 붉게 처리되어 있음에도 생동감 넘치는 젊음을 상실한 채 금속 틀 속에 박혀 있는 인형이나 조각상 같은 느낌을 줍니다.

가지지 못한 여인, 알마 말러

"뭐라고 내가 외손자에 의해 죽는다고?"

"다나에의 결혼을 안 시키면 내가 죽음을 당하는 신탁이 이루어지지 않겠지. 그런 일이 생기지 않도록 다나에를 남자들이 오지 못하는 탑에 가둬야겠군."

아르고스의 왕 아크리시오스의 딸, 다나에는 이렇게 탑에 갇히죠. 아이를 임신하지 않도록 한 조치지만, 우연히 바람을 타고 지나던 제우스가 작은 탑 창 너머로 아름다운 다나에를 보고 한눈에 반해 버리죠.

"헤라 몰래 어떻게 인간 세상에 내려가 다나에를 만나지?"

"저번에는 바람으로 그녀를 찾아갔으니 이번에는 황금비로 만나러 가야겠군.

바람둥이 제우스는 다나에를 만나기 위해 황금비로 변신하여 그녀의 곁으로 다가갑니다. 그녀의 허벅지 사이로 몰래 들어간 제우스는 사랑을 구하고, 다나에는 살짝 벌린 입술 사이로 들어온 황금비가 제우스인 줄도 모른 채 자신의 몸속에 흐르는 제우스의 사랑을 허락하게

됩니다.

다나에가 이렇게 임신하여 페르세우스를 낳아 신탁은 현실로 이루어집니다. 페르세우스의 손에 아크리시오스가 죽게 되었죠. 〈다나에〉는 이 그리스 신화에서 주제를 따왔습니다.

"신화를 바탕으로 사랑의 절정에 다다른 에로틱한 장면을 표현한 작품이에요. 태아처럼 웅크린 채 꿈을 꾸는 듯한 표정으로 잠들어 있는 다나에의 모티브는 클림트의 동료 화가 에밀 야콥 쉰들러의 딸 '알마 말러'죠."

"오래 기다리셨죠? 다음 작품을 어떤 것을 보여 드릴까 찾다가 포트폴리오보다는 작품을 직접 보여드려야 할 것 같아서요. 안내할게요."

"이 그림은 아무리 막으려 해도 막을 수 없는 인간의 성욕을 우회적으로 나타낸 그림인 것 같아요. 다나에는 '알마'이고 제우스는 클림트 자신을 투영한 것 같아요. 벅찬 가슴으로 그림을 신나게 그렸을 그가 떠오르네요. 그에게 알마는 정신적 사랑도, 육체적 사랑도 얻지 못하고 모델로 세우지 못한 유일한 여인으로 기억되겠죠."

"알마의 일기에 첫 키스가 클림트라고 적힌 것을 보고 클림트는 그녀의 어머니에게 쫓겨나기도 했어요. 그럼에도 그는 결국 다나에를 그렸어요."

"클림트가 못생겼다고 알마가 그의 구애를 거절했다는 거 아세요?"

"아니요. 처음 들어요."

"클림트가 사랑할 뻔한 여인이고 알마도 첫사랑이 클림트였다고 회고록

에 밝힌 건 봤어요."

"그는 알마가 거절해서 많이 힘들어했어요. 그는 예술적 영감을 사랑에서 찾는데요. 이렇게 어떠한 것으로도 얻지 못할 때는 작품으로 얻어냈어요."

"우리가 처음 만났던 클림트의 작업실을 생각하면..."

"그는 그렇게 미치게 작업을 해요. 그리고 분명한 결과물을 만들어냅니다. 나는 그런 그의 모습이 좋았어요."

클림트가 알마를 처음 본 것은 그녀가 19세 때였죠. 알마를 우연히 보자마자 그녀의 미모에 반해 버렸죠. 알마를 모델로 많은 작품을 제작합니다. 클림트는 알마를 만난 후 우아하면서도 에로틱한 표정의 관능미 넘치는 독창적인 스타일을 완성했습니다. 이 점은 클림트가 세계 미술사의 독보적 존재로 발돋움하는 그만의 미술적 특징이 되었죠.

정신적 사랑, 에밀리 플뢰게

"제가 의상실을 열 때도 클림트는 조건 없이 도움을 주었어요. 제가 관능적인 모델이 되어 주지는 않았지만, 정신적 동반자로 우리는 서로 만족했어요. 정신적인 관계 이상의 선을 결코 넘지 않았던 기묘한 동반 관계였어요. 살바도르 달리에게 갈라 달리, 존 레논에게 오노 요코가 있었

구스타프 클림트,

〈17살의 에밀리 플뢰게〉, 1891

구스타프 클림트,
〈에밀리 플뢰게의 초상〉, 1902

다면 클림트에게는 내가 있었던 거죠."

그녀는 독백하듯이 조곤조곤 이야기하며 이번에는 자신이 싫어했던 파란 의상의 초상화와 어린 소녀의 초상화를 보여주며 말을 이어간다. 100명의 직원을 둔 의상실을 운영하는 사업가답게 설득력 있는 말솜씨에 나 또한 그녀에게 빠져들고 있다.

"우리는 사돈 관계로 출발했어요. 클림트의 동생 에른스트와 나의 언니 헬레네가 결혼하면서 처음 만났죠. 이 작품이 클림트가 처음으로 그려 준 초상화랍니다. 이때가 아마 제 나이가 17살이었고 그는 29살 정도 됐을 겁니다."

그녀는 자신과 클림트 둘만의 개인적인 편지와 작품을 모두 불태워 버렸으면서, 함께 정신적으로 교감했던 오랜 시간을 회상하는 모습이 첫사랑을 이야기해 주는 사춘기 소녀 같았다. 17살 꽃다운 나이의 에밀리에게 화사하면서도 기품 있는 외모에 반했다며 편지로 사랑을 고백했던 클림트는 영원히 호기심 가득한 소년으로 살고 싶었던 모양이다. 구속되기는 싫고, 하고 싶은 것은 다 해보고 싶은 자유로운 영혼인 것은 분명해 보인다.

왼손을 허리에 받치고 어깨를 당당하게 쫙 편 자세로 마주하는 관객을 내려 보고 있는 이 느낌은 다른 초상화와 차별화된 특별함으로 다가와요. 그녀는 상류층의 오만함을 결코 숨기지 않았죠. 그녀가 가진 당당하고 총기 가득한 눈빛은 상대를 끌어당기는 힘이 있었어요. 가늘

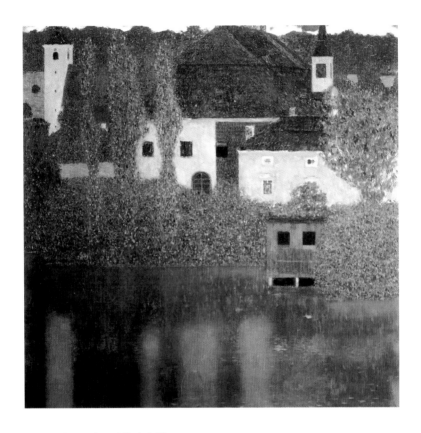

○ 구스타프 클림트, 〈물위의 섬〉

고 긴 손가락은 그녀를 감각적이고 지적으로 만들어 주고 있습니다.

클림트는 에밀리에게만 온통 푸른빛을 입혀 놓았네요. 화려한 장식과 과장하는 관능적 표현은 이 그림에서만은 예외였습니다. 아주 차분하고 감정을 절제하는 갈색 배경은 그녀의 기품 있고 도도한 푸른빛

에 묻혀 있네요. 이 그림이 에밀리의 마음에는 들지 않아 클림트에게 다시 그려 달라고 요청하지만, 클림트는 이 작품을 끝으로 에밀리 플뢰게의 초상화는 더 이상 그리지 않았어요.

클림트는 여성들에 대해 매우 뚜렷한 이분법적 태도를 취했어요. 여성은 성녀聖女 아니면 요부妖婦였죠.

작품 속의 모델들과 숱한 염문을 뿌렸던 빈의 카사노바답게 14명의 사생아를 두었어요. 그래서 사망 후 유자녀 양육비 청구소송이 제기되었죠. 클림트의 재산 중 반을 상속받은 의무로 나는 그 소송을 끝까지 지켜봤어요. 그가 진심을 다해 챙긴 사람은 짐머만의 아들 두 명과 프라하 출신 영화감독 마리아 우치키 뿐이었어요. 그가 재산의 반을 나에게 준 것은 우리의 관계에 관련된 모든 것들을 지키고 여동생과 부모님을 부탁하고 싶었기 때문이 아니었을까 해요. 이제는 어느 누구의 간섭 없이 여름이면 우리 둘이 함께한 별장으로 갑니다. 전쟁으로 흔적은 모두 사라졌지만, 우리는 과거의 흔적 속에서 사랑하고 있어요. 우리가 함께 마음이 머무는 공간은 아름다운 추억과 풍경이 있는 과거의 장소랍니다.
영혼과 육신이 쉴 수 있는 공간, 당신의 마음이 머무는 공간은 어디인가요?

1918년 치명적인 심장 발작으로 죽음을 눈앞에 둔 클림트가 마지막으로 애타게 외친 여인의 이름은 바로 에밀리 플뢰게였어요. 그녀 역시 클림트 생전은 물론 사후에도 다른 남자와 사랑을 나누지 않고 영원한 클림트의 여인이 되었죠. 그의 사후 14명의 사생아에게 재산을 분배한 이 역시 그녀이고요.

생전의 클림트는 어머니와 누이동생을 끔찍이 아끼며 평생 독신으로 살았어요. 결혼은 하지 않았지만 사랑도 하고 아이도 있었죠. 그가 평소에 하던 말을 통해 그의 삶의 태도를 확인할 수 있어요.

"나는 키스도 좋아하고 여자도 좋아하지만, 그 굴레에 묶이기는 싫네."

클림트는 자유롭게 살고 싶어 했지만 가끔은 편안히 휴식을 취하며 머물고 싶다는 말이 아니었을까요. 에밀리와 며칠 동안 돌아다니며 느낀 것은 정신적인 사랑도 가능하고 필요하다는 생각이 들었어요.

명화는

미술관에만
있는 것이

아니다

피에르 보나르

Pierre Bonnard 1867 ~ 1947, 프랑스

프랑스의 화가이자 판화 제작자이다. 보나르는 후기 인상파이며 꿈 같은 느낌을 가진 그림이 특징이다.

명화는 미술관에만 있는 것이 아니다

"풍만한 가슴과 머리 모양, 맘에 들어. 여성이 눈웃음치는 것이 흥거워 보이는데."

"밑줄 쫙! 상표를 부채로 강조하는 센스, 괜찮은 아이디어인 걸."

"끝없이 넘쳐나는 풍성한 저 거품이 시선을 끄는 걸."

"노란 바탕 위에 검정으로 구분된 색이 전부인데 다색 광고물에 비해 독보적으로 차별화되어 보이는 것이 신선해."

"글씨가 인쇄체 활자가 아니고 과감하게 변형시켜 붓으로 매끈하게 그려진 독창적인 글씨가 한 몫 하는 것 같네."

"그래 맞아. 독특해. '쥘 세례'의 것과 달라."

"그만 떠들고 결정하자고 난 저 노란 여인이 맘에 들어."

"나도 좋아. 저 도안으로 광고하자고."

"그런데 저 도안 누구꺼야?"

"잠깐만요. 피에르 보나르입니다."

"처음 듣는 이름인걸, 뉴 페이스군."

"신선하고 좋아. 이번 공모전은 성과가 있었네."

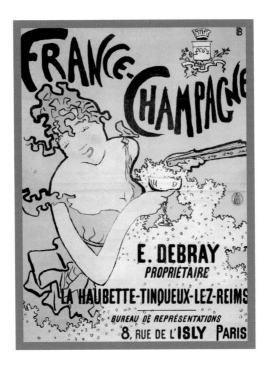

○

피에르 보나르,
샹파뉴 포스터, 1891

쥘 셰레로 대변되는 당대의 깔끔한 다색 광고물에 비
해 보나르의 간결한 광고 이미지는 인상에 깊게 남게
한다.

1891년 초 프랑스 샹파뉴에서 새로운 샴페인 런칭에 앞서 공모전 진행 관계자들이 최종적으로 수상작을 결정하고 있는 장소에서 키가 큰 남자가 슬며시 나온다.

'작전이 성공했네.'

피식 웃으며 뭐라고 중얼거리더니 연기가 되어 밤공기 속으로 사라진다. 법학을 전공하고 국립미술학교 사무원 겸 학생으로 다니던 그에게 '프랑스 샴페인 포스터 공모전' 당선 통지서가 도착했다.

"어제 좋은 꿈을 꾸었는데. 진짜 당선되었네."

"작전이 성공했네."

어! 어제 밤공기 속으로 사라진 그가 남긴 말인데, 누구인지 궁금해서 그의 모습을 자세히 보았다. 스물 네 살쯤 되어 보이고 키가 크고 호리호리한 체격에 콧수염과 턱수염을 조금 기른 청년이었다. 철테 코안경 너머의 눈빛은 강렬해 보인다. 순간 그와 눈이 마주쳤다.

화들짝 놀라 뒷걸음 쳤는데, 그 옆에 서 있는 남자를 보고 또 다시 놀라 주저앉았다.

'똑같은 사람이 두 명이라니.'

나와 눈이 마주친 남자가 나를 부축하며 피식 웃는다.

"내가 보여요?"

"네."

그는 하루에도 수십 번 '이 길을 가야 하나 말아야 하나?' 자문하며 창작 활동을 하던 '피에르 보나르'의 또 다른 영혼이었다.

자신을 피에르 보나르의 수호천사라고 소개하는 그를 육신과 영혼으로 구분하기 위해 나는 '본'이라고 부르기로 했다. 피카소의 작품을 찾아갔을 땐 자클린의 친구 '페피타'가 되어 여행했는데, 이번에는 보나르의 수호천사를 만나게 되었다.

보나르의 영혼, 본과 잠깐 대화하는 사이에 보나르는 속달 편지로 어머니에게 자신의 재능이 팔렸다는 사실을 알리기 위해 우체국으로 갔다.

"어머니, 저번에 의뢰 받은 포스터 제작으로 100프랑을 벌었습니다. 그만한 돈을 손 안에 지녔다는 사실이 정말로 자랑스러워요."

"아들아! 공부면 공부, 그림이면 그림으로 늘 성과를 보여주는 네가 대견하다. 너의 당선 소식을 듣고 아버지는 정원에 나와 춤을 추었단다."

보나르의 아버지도 노심초사 아들이 선택한 길에 대해 말없이 걱정하면서도 기대했던 것이죠. 이 샴페인 광고 포스터 당선으로 아버지는 공식적으로 화가의 길을 인정해 주었습니다. 이렇게 포스터 의뢰비로 받은 100프랑이, 화가로 살아가게 된 계기가 되어 피갈가 28번지에 새로운 작업실을 얻었습니다.

이곳이 나중에 '나비파'의 탄생지가 된다고 본이 이야기하더군요. 당시 파리 화단은 인상주의 이후 저마다 새롭고 진취적인 미술을 찾느라 분주하던 때였으니, 응용미술 분야의 장식화 작업으로 주가가 올라가는 그에게 그런 모든 것을 수용하는 나비파의 등장은 작업의 동기부여가 되는 적절한 시기였어요.

○

피에르 보나르,
〈생애 첫 초상화〉, 1889

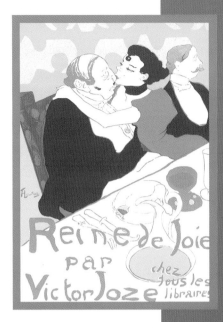

○

앙리 드 툴루즈 로트렉,
〈쾌락의 여왕〉 광고 포스터, 1892

피에르 보나르와 앙리 드 툴루즈 로트
렉의 콜라보 작품이다.

○ 피에르 보나르, 책 표지

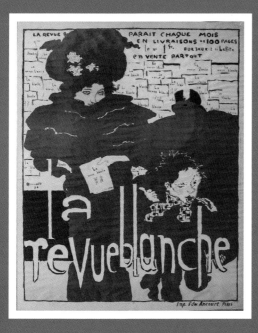

피에르 보나르,
〈라 르뷔 블랑쉬〉, 1894

피에르 보나르,
〈백인의 展〉, 1896

○

피에르 보나르,
〈정원의 여인들〉, 1890

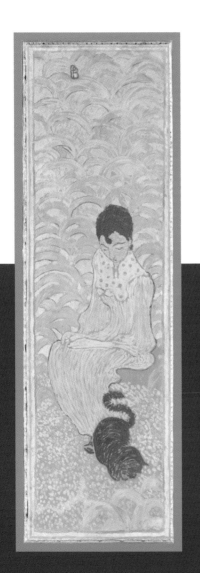
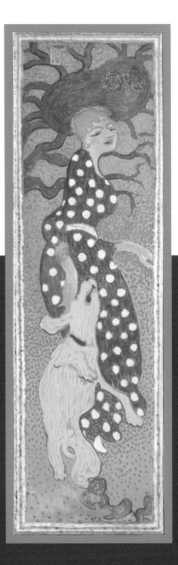

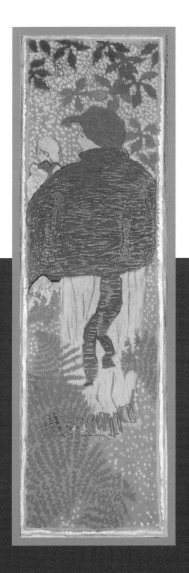
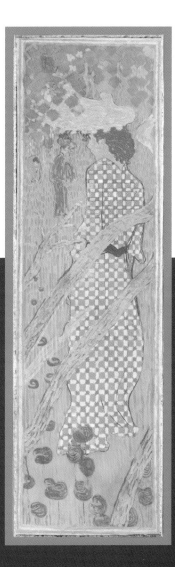

샴페인 광고 포스터가 히트를 치고 같은 광고주로부터 악보 〈살롱 왈츠〉의 표지 제작 의뢰를 받기도 하였어요. 그의 신선한 디자인은 여러 화가들을 매혹시키는데요. 그 중에 툴루즈 로트렉도 있었지요. 미술 지망생으로 몽마르트르에 정착할 때 알게 된 로트렉과 함께 빅토르 조제가 지은 '화류계의 풍속도'인 〈쾌락의 여왕〉의 디자인을 로트렉과 보나르가 함께 콜라보 하기도 했어요.

이렇게 보나르의 포스터 작품들만 보고 있는 내가 불쌍해 보였는지 아니면 한심해서 그런지 모르지만, 보나르의 천사 본이 패널로 이루어진 대작 〈정원의 여인들〉 네 개를 가볍게 들고 작업실에 들어오네요. 왜 이 작품들을 보여주는지 알 것 같습니다. 당대의 다른 화가들처럼 일본의 채색 판화에 많은 영향을 받은 흔적들이 그대로 드러나는 대표적인 작품이라는 것을 바로 알겠네요. 타일 패턴화와 규칙적인 곡선의 배경과 여백의 구성미가 자포니즘Japonisme, 19세기 중후반 유럽에서 유행하던 일본풍의 사조를 지칭하는 말로, 일본 취미를 예술 안에서 살려내고자 하는 새로운 미술 운동을 지칭한다의 형태로 미지의 세계를 향한 환상이라고 짐작됩니다.

> 4월에 파리의 전시회장에서 볼 수 있었던 병풍 그림들과 광고 도안에서와 마찬가지로, 피에르 보나르는 작품 자체를 부분적으로 가리는 아라베스크풍의 모티프 뒤에서 작품을 구성해 나가는 것이 좋았다.
>
> — 비평가 펠릭스 페네올

Artist. 09

당신에게
보내는

굿나잇 키스

9

앙리 드 툴루즈 로트렉

Henri de Toulouse-Lautrec, 1894 ~ 1901, 프랑스

남부 프랑스 알비의 귀족 집안에서 출생한 그는 허약한데다가 소년 시절에 다리를 다쳐서 불구자가 되었다. 그는 화가가 될 것을 결심하고 그림에 몰두하였다.

당신에게 보내는
굿나잇 키스

프랑스 귀족 저택의 넓은 방, 해가 가득한 곳에 할머니가 누워있는 침대가 놓여 있다. 그리고 그 주위에서 주치의와 그의 가족들이 이야기를 나누고 있는데 그 모습이 심각해 보인다.

조금 떨어진 침실 중앙에 작은 테이블과 팔걸이가 없는 의자가 여러 개 보인다. 그 중 한 의자에는 지쳐 보이기는 하나 차분하고 똘똘해 보이는 꼬마 신사가 앉아있다. 열세 살쯤 되어 보이는 남자 아이가 가족들의 이야기가 궁금했는지 조심스럽게 일어난다. 그런데 갑자기 비틀거린다. 지팡이에 의지해서 일어나다가 바닥에 깔린 카펫에 밀렸는지 털썩 주저앉았다.

"괜찮니? 미끄러졌구나."

같은 공간에 있었던 난 본능적으로 팔을 잡고 일으켜 세웠다. 그런데 갑자기 아이가 자지러지게 소리를 지른다. 어이가 없어서 이내 손을 놓고 아이에게 멀리 떨어졌다.

'살짝 넘어진 것 같은데 왜 저렇게 아파하지? 엄살이 너무 심한 거 아니야? 호호거리고 자란 왕자 티가 나네.'

인상과 다르게 버릇없는 아이 행동에 투덜거리며 그 방을 나오려는 순

○
앙리 드 툴루즈 로트렉,
〈쾌락의 여왕〉, 1892

○
앙리 드 툴루즈 로트렉,
〈물랑루즈〉, 1891

관객은 검정으로 과감하게 밀어버리고 캉
캉 댄서는 과감하게 부각시키며, 발랑탕은
앞으로 훅 당겨 그림의 무게를 잡아 주고
있다.

간, 의사 선생님의 목소리가 들려왔다.

"좌측 대퇴골이 부러진 것 같은데요. 한동안 움직이지 말고 누워 있어야 해요."

"의사 선생님, 뼈가 약해서 한 번 더 뼈가 부러지면 이전처럼 다리를 쓰지 못한다고 했는데. 설마... 아니죠?"

"보통 아이라면 시간이 지나면서 정상적인 생활을 할 수 있는데, 로트렉은 워낙 허약 체질인데다가 선천적으로 뼈가 약해서요. 좀 더 지켜봐야 할 것 같습니다."

이 단순한 사고로 이 아이의 행복한 유년시절은 끝나고 말았습니다. 오늘은 물랑루즈의 난쟁이 화가 로트렉의 어린 시절의 공간으로 들어왔네요.

신체적 콤플렉스가 심했던 로트렉은 근친혼으로 어렸을 때부터 자주 아팠지만 난쟁이로 태어난 건 아니었네요. 이 사고로 다리의 성장이 멈추었고 잦은 병치레로 움직임이 많은 외부 활동을 못했어요. 그로 인해 주변 사람들의 움직임과 사물을 관찰하는 시간이 많아졌다고 합니다. 책을 읽으며 키운 상상력 덕분에 활동적인 인물들을 생동감 있는 캐리커처로 잘 표현해 냈어요.

예술적인 유전적 감각도 있었겠지만, 배경을 과감하게 생략하거나 인물의 감정을 간단명료하게 표현하는 능력이 뛰어났지요. 특히 핵심을 정확하게 전달해야 하는 광고 포스터에서 그의 자유로운 사고와 예

리한 시선을 만날 수 있어요. 한동안 움직일 수 없는 어린 로트렉과 함께하면서 추후 그가 남길 작품들이 궁금해졌어요. 그래서 어른 로트렉을 찾아 파리의 몽마르트르로 왔습니다.

해가 지면 물랑루즈로 향하는 로트렉을 쉽게 찾을 수 있다더니 진짜더군요. 오늘도 어김없이 무대 앞, 술병이 놓인 테이블에서 이른 저녁임에도 불구하고 벌써 살짝 취해 있는 로트렉을 발견했어요. 150cm 정도의 작은 체구의 어른 로트렉은 오늘도 심기가 불편한가 봅니다.

"로트렉 벌써 취했어요? 왜 또 다리 길이 타령해요."

"먹고 살면서 괴로운 인생 잊으려고 이 짓 하는 건데, 다리가 조금만 더 길었더라면 이 짓거리 안하고 다른 인생을 살았을 거라고."

"로트렉, 당신 말처럼 어린 로트렉이 건강하고 성장이 멈추지 않았다면 프랑스 귀족으로, 고상한 학자로 바람둥이가 되어있었겠지요. 그래도 술 마시고 노는 인생은 같았을 텐데 뭘 그래요."

"하하하, 누구신데 나를 잘 아슈? 우리가 구면인가 모르겠네. 거참 통찰력 있는 여성이군. 구면이든 초면이든 상관없고. 다리가 길었다면 그림은 안 그렸을 거라는 것은 분명하오."

"아마 아버지 뜻대로 '툴루즈 로트렉'이라는 성을 이어갈 자랑스러운 기사인 동시에 뛰어난 수렵가로 솜씨 있는 매 사육자가 되었겠죠. 그리고 바람처럼 돌아다니며 많은 여성과 사랑을 했겠죠."

"적어도 지금처럼 아버지와 등지고 살고 있지는 않겠지."

앙리 드 툴루즈 로트렉,
〈마르셀 렌더의 상체〉, 1895

말꼬리를 흐리더니 조금 남은 압생트를 마저 마시고 잔을 들어 올려 지나는 직원에게 술을 더 주문한다. 그리고 잃어버린 대상을 찾은 듯 갑자기 스케치를 시작한다. 경렬하게 볼레로 춤을 추는 마르셀 렌더를 드로잉하고 있다.

'이렇게 그려서 작업실에서 마무리하겠지.'

상상하며 검색을 끝내기도 전에 그는 여러 컷을 그리고 만다. 무용수가 격하게 고조되는 리듬에 맞추어 홀로 스텝을 밟는 것을 보니 춤의 역동성에 이끌려 손님들도 자리에서 일어나 함께 한바탕 춤을 출 기세다. 그래, 이 맛에 물랑루즈에 사람들이 오는 것이군. 몸치인 나도 흥에 겨워 어깨가 들썩들썩 거리는 것을 보니 미친 척하고 사람들 틈에서 춤추기 딱 좋은 분위기다.

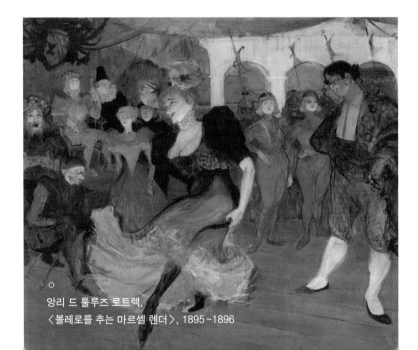

앙리 드 툴루즈 로트렉,
〈볼레로를 추는 마르셀 렌더〉, 1895~1896

○ 앙리 드 툴루즈 로트렉, 〈숙취〉, 1887~1889

역시 이곳은 로트렉의 안식처였어요. '녹색 요정'이라고 칭하는 압
생트 술이 널려 있고 각양각색의 인간들을 구경할 수 있으며 넉넉하지
못한 이들이 서로 모여 서로 공감해주고 위로가 되는 곳이죠. 그의 일
터이며 놀이터고 사교장이었어요. 자존심 강하고 다혈질인 아버지와
신체적 콤플렉스로 예민한 로트렉과 사이가 멀어지고 급기야 단절되
었습니다. 그래서 로트렉이 혼자 파리의 몽마르트르에 정착하면서 그
의 홀로서기가 시작된 것이죠.

멀리 눈에 익은 여성이 턱을 괴고 누군가를 보고 있어요. 아, 많은
화가들의 뮤즈였던 수잔 발라동이네요. 로트렉의 뮤즈이기도 했죠. 슬

그러니 내 테이블에 있던 술잔을 들고 그녀의 옆자리로 갑니다.

"앉아도 될까요? 로트렉의 친구인데요."

"아, 네. 같이 있는 거 보았어요. 로트렉 인터뷰하러 오셨다구요."

"인터뷰까지는 아니구요. 작품들의 이야기를 듣고 싶어서요."

그림 속의 수잔 발라동은 퉁명스럽고 귀찮은 듯 오든지 말든지 하며 눈길 한 번 주지 않았다. 수십 년 동안 얼마나 많은 사람들이 자신의 옆모습을 보며 르누아르의 작품 속 〈수잔 발라동 초상화〉와 비교했을까 싶다. 불현듯 미안해서 자리를 피하려 하자 함께 술 한 잔 하는 것을 허락하듯 조금 부드러운 목소리로 말을 걸어 주었다.

"많은 사람들이 로트렉하면 〈키스〉와 〈침대〉라는 작품을 떠올리고 나와의 사랑도 궁금해 하더군요. 당신은 어떤 작품에 이끌려 여기까지 왔어요?"

천천히 돌아앉으며 나의 대답을 기다리지도 않고 먼저 말을 이어간다.

로트렉의 작품 속 그녀는 삶이 녹록하지 않았음을 암시해 주었다. 20대의 아름다움보다는 날카로운 선으로 현실적이며 이지적인 그녀의 성격을 그대로 드러냈다. 약간 신경질적인 내면의 모습까지도 잘 표현해 주는 로트렉이 좋았다며 수잔 발라동은 쉴 새 없이 이야기를 이어간다.

그녀가 들려주는 이야기들은 진솔하고 공감되어 어떠한 질문도 필요 없었다. 로트렉도 이런 기분이었을까? 내가 느끼는 그것과 많이 다를 듯 싶다.

"몽마르트르는 환락가로 유명해요. 더불어 늘 쪼들리는 삶을 사는 이들이 모여 살고 있어요. 그래서 예술가의 집단과 더불어 환락, 사창가들이 지역을 대표하기도 하죠. 로트렉은 여기서 생활하면서 이곳에서 일하는 사람들의 그림을 그려주는 자기만의 생활을 시작했어요."

"〈쾌락의 여왕〉과 〈물랑루즈〉 광고 포스터를 들어오면서 보셨죠? 로트렉은 나름 이곳에서 유명한 화가다 보니 매춘부 여인들이 모델에 잘 응해 주고, 때로는 자신들의 침실이나 로트렉의 스튜디오로 방문해서 모델이 되어 주기도 했어요."

"혹시 〈키스〉와 〈침대〉, 〈소파〉는 그들의 집이었나요?"

"네, 그래요. 하지만 〈소파〉의 배경은 로트렉의 스튜디오랍니다. 업소에서 여건이 안 될 경우 종종 스튜디오에서 작업해요. 가장 낮은 계층의 사람들인 우리들 편에서 대변해 주는 그를 모두 좋아해요. 그래서 기꺼이 그의 모델이 되어 준답니다."

"저는 참고로 맘 내키면 나타나는 불량 모델이랍니다."

빙그레 웃는 모습이 르누아르가 그린 〈수잔 발라동의 초상화〉를 떠오르게 만든다. 갑자기 어디선가 두 여인이 나타나서 대화에 끼어든다.

"맞아요. 우리는 로트렉을 좋아해요. 아까 드로잉하던 〈볼레로를 추는 마르셀 렌더〉로 마르셀 렌더는 유명해졌는걸요. 그의 작품 모델이 되어 유명하게 된 댄서나 가수들이 많아요."

"로트렉은 종종 우리 숙소를 방문해서 그림을 그렸어요. 그림만 그려 준 것이 아니라 우리들의 지친 이야기도 들어 주었어요. 우리들만의 사랑

도 〈키스〉에 담아 주었어요. 20년 전에 '드가'라는 화가도 그 시대 창녀들의 삶을 사실적으로 보여주었다고 하지만, 드가는 우리들의 삶을 철저하게 관찰자의 입장에서 거리를 두고 '관찰'했다고 생각해요.

하지만 로트렉은 일반인들이 불편해 할 만큼 창녀들과 가족인 것처럼 가까이에서 우리들의 힘든 일상을 공감하며 생생하게 묘사했어요. 〈침대〉라는 작품도 여성 간의 동성애 관계를 그렸지만 19세기 후반 문학과 예술에서 그려진 외설적이거나 에로틱한 접근법으로 다가가지 않았어요. 낮에 상처받고 서로에게 하소연하며 지쳐 잠 들기 직전까지 실눈을 뜨고 서로를 위로하는 침실의 우리를 그렸어요. 영업시간이 끝나가네요. 나중에 또 만나요."

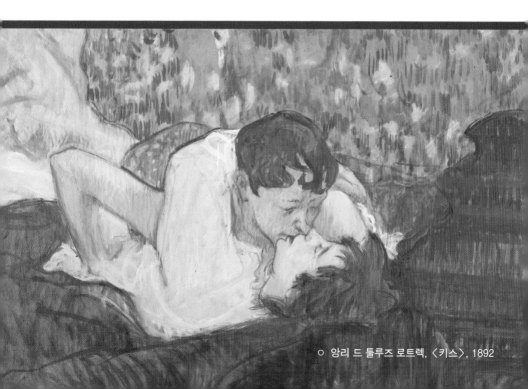

○ 앙리 드 툴루즈 로트렉, 〈키스〉, 1892

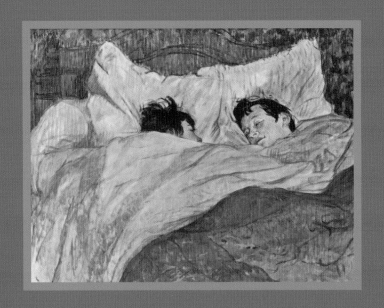

○

앙리 드 툴루즈 로트렉
〈침대〉, 1892

벌써 화려한 밤무대가 끝나간다. 수잔 발라동과 로트렉은 벌써 사라졌다. 마지막으로 밖으로 나왔다. 갑자기 내가 갈 곳이 없다는 사실에 무서웠다. 그때 〈침대〉의 주인공들이 나의 팔짱을 낀다.

"갈 곳 없어 보이는데 우리 집으로 가요. 로트렉이 그림 그리러 온다고 했어요. 오늘 밤은 우리 집에서 하루 묵어요."

뜻밖의 제의에 반가움과 걱정이 몰려온다. 내가 언제까지 여기 있어야 하나 싶었다. 그러나 아직 로트렉의 작품을 더 보고 싶은 욕심에 따라갔다.

"로트렉, 우린 너무 힘들어 잘 거야. 우리가 자는 모습을 그리고 갈 때 불 끄고 가."

"알았어. 내가 없다고 생각하고 편하게 주무셔. 그 자세가 그림 그리기에 좋아."

둘이 눕기에 좁아 보이는 침대에 그녀 둘은 옆에 누가 있는 것을 의식하지 않고 둘만의 이야기를 하며 스르르 잠들고 있다. 그리고 나는 로트렉의 손놀림에 눈길을 두고 있었다.

푹신해 보이는 베개와 붉은색 이불, 하얀색 시트의 구김은 리듬감을 주고 깊은 잠에 들려는 두 사람의 얼굴이 남자처럼 보입니다. 그래서 숨어서 보는 쾌감의 시선이 배제되어 있어요. 가장 낮은 곳에서 소외된 대상을 바라보는 순수한 로트렉, 이 사람은 이렇게 자신의 독특한 예술 세계를 구축했습니다.

어디서 나타났는지 수잔 발라동이 뭔가 아쉬운 듯 나를 또 어디로 데리고 가더니 커피 한 잔을 주는군요. 그러고 보니 오랜만에 마시는 커피입니다. 어느 덧 밝은 해가 뜨고 있어요. 어제 밤에 만나 이들과 작별인사 할 때가 되었네요.

"굿나잇, 물랑루즈."

수잔 발라동에게 다시 찾아오겠다고 약속하고 그곳을 떠나면서 로 트렉의 작품들을 천천히 되새겨 보았어요. 화장한 얼굴에 가려진 짜증 과 밤이 끝날 무렵 창녀들의 지친 모습을 대담한 선으로 표현하며 춤 추는 움직임을 잘 포착한 작품이 떠오네요.

로트렉을 인간적인 연민으로 가득한 색감으로 인물의 내면을 솔직 하게 그리는 화가라고 말하고 싶어요. 인간의 숨겨진 짙은 감수성을 자유롭게 그리는 로트렉과 견줄 만한 화가는 그리 많지 않았습니다.

19세기 진정한 작은 거인, 그가 좀더 긍정적인 자세로 자신을 바로 세웠더라면 물랑루즈 여인들의 일상을 진솔하게 그리는 화가로 많은 사랑을 받았겠죠. 등을 돌렸던 아버지가 화가로서 성공한 아들을 인정 하고 로트렉을 찾았지만, 이미 로트렉은 매독의 후유증으로 생을 마감 하기 직전이었으니 가장 안타까운 죽음이 되어 버렸어요.

예술가를
울부짖게 한

시대의 뮤즈

수잔 발라동

Suzanne Valadon, 1865 ~ 1938, 프랑스

프랑스의 여성 화가이자 르누아르, 로트렉, 드가 등 당대 유명한 인상주의 화가들의 모델이었다. 모리스 위트릴로의 어머니이기도 하다. 자의식이 강하게 드러난 자화상과 여성 누드화를 주로 그렸다.

화가들의 뮤즈,
그림 그 자체로의 삶

검은 고양이가 그려진 포스터를 보여주며 요즘 수잔 발라동이 자주 가는 곳이라고 물랑루즈 직원이 가르쳐 주었다. 로트렉에게 청혼을 거절 당하고 잠적했다는 말에 그 사이 무슨 일이 생겼다는 것을 직감했다.

"검은 고양이가 있는 포스터의 카바레가 어디인지 아세요?"

"르 샤누아르 카바레를 말하는 것 같은데요. 저쪽 몽마르트르 언덕 위로 가면 건물 모퉁이에 있어요."

'말이 언덕이지 산동네군.'

투덜거리며 그 사내가 가리키는 곳을 향해 가다가 지쳐서 길가에 있는 의자에 앉았다. 감미로운 피아노 소리가 들려온다. 걸어온 길 건너 건물 모퉁이에서 들려오는 것이다. 모퉁이 건물 1층에 눈에 익은 검은 고양이 포스터가 붙어 있다.

'찾았다. 저기군.'

검은 고양이에 홀리듯 벌떡 일어나 길을 건넜다. 나중에 안 사실이지만 〈르 샤누아르〉의 뜻이 '검은 고양이'란다. 르 샤누아르 입구는 좁았지만 내부는 생각보다 넓었다.

"수잔 언니, 여기 있었네요. 여기 가면 만날 수 있다고 해서 왔어요."

○

앙리 드 툴루즈 로트렉,
〈르 샤누아르〉, 1896

"용하게 잘 찾아왔네. 찾느라고 고생했어요. 한 잔 할래?"

"아니요. 전 지금 카페인이 부족해요."

에스프레소 한 잔에 각설탕 2개를 주문하고 수잔 발라동 맞은 편에 앉았다. 다음에 만나면 언니, 동생 하자고 했기 때문에 이제는 사담을 나누는 사이가 되었다. 오늘은 수잔 발라동의 작품을 보기 위해 작심하고 찾아온 것이다.

그녀는 내 커피가 나올 때까지 굳게 입술을 다물고 있더니 마시던 술잔을 비우고 독백하듯 이야기를 시작한다.

"어깨 너머로 배워 독학으로 그림을 그리는 나에게 처음으로 삶을 개척하며 살 수 있는 용기를 준 사람이 로트렉이었지. 여러 화가들의 모델 일을 했지만 로트렉만큼 나를 잘 이해하는 사람이 없었어. 눈에 보이는 외모만을 그린 것이 아니라 보이지 않는 내적 갈등과 지나온 삶을 표현할 줄 알았어. 내 속까지 훤히 그려내는 화가는 로트렉뿐이었어. 뮤즈라는 이름 아래에서 아름답게 그리는 화가가 대부분이야. 또 예술가들은 샘도 많아서 남 잘 하는 꼴을 못 보는 인간들도 있어. '피에르 퓌비 드 샤반Puvis de Chavannes(1824~1898)'이 그런 사람 중 한 명이었어. 내가 뭐가 그리 대단하다고 어깨 너머로 배워 그린 데생을 보고 '감히 화가 흉내 내다니' 하며 날 쫓아내더라. 덕분에 다른 세상을 잠시 누려보았지만..."

애써 로트렉과의 관계는 묻지 않았지만 그녀가 오늘 작정한 듯 과거를 회상하고 있다. 술이 떨어졌기에 나도 작정하고 독한 압생트 1병과 술잔을 주문했다.

○ 에드가 드가, 〈목욕하는 여인〉, 1886

○ 피에르 퓌비 드 샤반, 〈희망〉, 1872
프랑스 벽화가 샤반이 그린 수잔 발라동의 첫 초상화다.

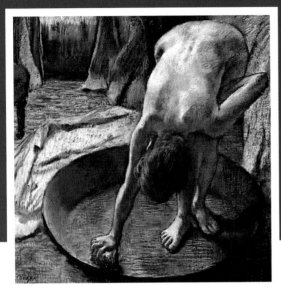

"나는 아버지가 누군지 몰라. 세탁부 어느 여인의 사생아로 태어나 레스토랑 웨이트리스와 채소 장수, 직공보조, 세탁부 등 하루 한 끼의 빵을 구하기 위해 안 해 본 일이 없어. 한때는 서커스에 매료되어 곡예사로 일했는데 재수 없게 부상당해서 이곳 몽마르트르에 오게 됐지."

"부상당하지 않았다면 그림을 그리지 않았을지도 모르겠네요."

"모르지. 운명이라는 것이 어디 계획대로 되나? 어떤 것을 선택해도 결정적으로 운명이 바뀌는 사건들은 생겨나기 마련이지. 어떻게 그 상황을 지혜롭게 받아 들였는지에 따라 운명의 질이 달라지는 거야."

험한 삶을 살아온 연륜이라는 것이 느껴진다. 그렇게 그녀의 삶속으로 나는 빠져들고 있다. 그녀는 다시 몽마르트르의 뭇 화가들의 뮤즈로 살아온 이야기를 이어간다.

"피에르 퓌비 드 샤반의 집에 세탁부로 갔다가 '내 작품에 모델이 되어 주겠나'라고 해서 내 생애 첫 초상화가 탄생된 거야. 그런데 아까 말했지. 화가 흉내 낸다고 쫓겨났다고... 그렇게 르누아르에게 보내져 한 동안 르누아르의 애인이자 뮤즈로 지냈어. 르누아르의 아내에게 머리털 잡히기 전까지 말이야. 하하하"

시원스레 웃으며 자신을 그린 화가들과 작품을 소개해 주고 있다.

"모델은 동일 인물인데 화가에 따라 다른 사람으로 그려지더라. 이렇게 한꺼번에 보니 재미있지. 분명 나 맞는데, 각자 다른 세계에 있는 사람 같아. 이게 그림의 매력이야."

여신처럼 그려준 '르누아르', 각진 얼굴을 가늘게 변신시켜준 '모딜리

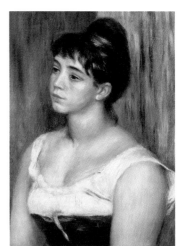

1	2
3	4

1 아메데오 모딜리아니, 〈수잔 발라동의 초상화〉
2 앙리 드 툴루즈 로트렉, 〈테이블 앞의 젊은 여인〉, 1887
3 장 외젠 클라리, 〈20살의 수잔 발라동〉
4 피에르 르누아르 〈발라동〉, 1885

아니', 팔 아프게 손을 들게 한 '피에르 퓌비 드 샤반', 목욕신만 그려 준 '드가', 여성을 더 여성스럽게 그리는 '잔도 메네기' 등 자신을 그려준 초상화를 꺼내며 처음 보는 초상화를 자신이 그린 거라며 꺼낸다.

"드디어 언니의 작품을 볼 수 있네요."

"수잔 언니, 이 자화상 언제 그린 거죠?"

그녀의 어머니처럼 사생아를 출산한 직후에 그린 작품이라며 조심스레 보여준다.

로트렉은 그녀를 드가에게 소개해 주어 그녀가 정식으로 그림 수업을 받도록 도움을 주었다. 그녀가 지속적으로 모델 일을 하면서 그림 공부도 게을리 하지 않도록 격려해준 애인이며 친구였다며 어깨를 으쓱거린다.

사실 격려도 있었지만 독학으로 그림을 마스터할 정도로 수잔 발라동의 재능은 뛰어났으며 의지도 대단했죠.

"아들 모리스 위트롤로가 태어난 해부터 그리기 시작했으니까, 이 작품은 출산 직후에 그린 자화상이네."

18세의 나이로 자신처럼 아버지 없는 아들을 낳은 미혼모가 된 사연도 쏟아낸다.

로트렉의 그림에서 수잔 발라동, 자신의 진솔한 모습을 발견한 것이 계기가 되었을까? 자신을 우아한 여성으로 미화된 모습보다는 현실 그대로 낡아빠지고 다 해진 옷을 입고 있으나 삶에 대해 굴하지 않은 당당한

여성을 그리고 싶었던 것이다. 수잔 발라동은 예술가들의 뮤즈인 자신을 자신의 뮤즈로 재탄생시켰다. 고개를 쳐들고 있는 모습과 피곤하지만 결코 지치지 않는 눈동자로 그려진 여성들을 보면 세상 밖으로 향하고 싶어하는 강한 의지를 발견하게 한다.

수잔 언니는 정말 대단한 여성이라고 감탄하고 있는데, 로트렉에게 청혼하여 거절당해서 자살소동을 일으킨 사건을 남의 이야기하듯 술기운 오른 목소리로 중얼거린다.

"처음으로 남자라는 인간에게 청혼했는데 말이야. 왜 자기 같은 놈과 결혼하려고 하냐며 로트렉이 거절하더라. 그래서 결혼 안 해주면 죽는다고 정말 죽는 척을 했는데 그래도 안 넘어 오더라고, 조금 흔들린다 싶더니 진탕 술을 마시고는 욕하며 훅 나가버리더라. 그래서 나도 나왔지."

"휴~"

그녀가 피워 대는 담배냄새가 싫어서 잠시 밖으로 나가려는데, 다른 음색의 피아노 소리가 들린다. 누가 등 뒤에 서서 귓가에 소곤거리는 사랑의 속삭임 같았다. 다시 테이블에 앉아 피아노 연주곡을 듣고 있는데 수잔 발라동이 혀 짧은 소리를 내며 피아니스트를 향해 눈짓한다.

"저기 피아노 치는 사람이 나에게 푹 빠진 에릭 사티야. 지금 이 곡은 날 위해 작곡한 피아노곡이지. 귓가를 애무하는 듯한 저 음색은 저 사람만의 사랑 고백 방법이야. 너무 멋지지 않아?"

그래 맞다. 이 곡은 그 유명한 에릭 사티의 〈나는 너를 원해〉다.

'단 한 번의 연애를 끝으로 독신으로 산 피아니스트 에릭 사티의 뮤즈

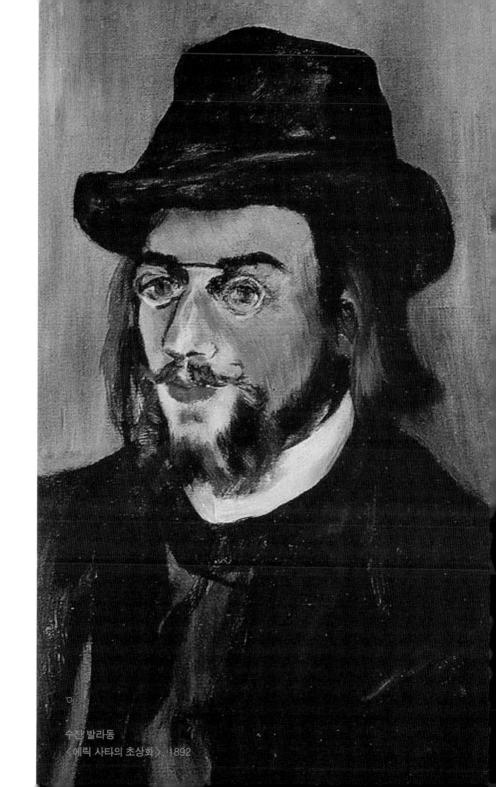

수잔 발라동
⟨에릭 사티의 초상화⟩, 1892

○ 수잔 발라동, 〈목욕 후〉, 1908

○ 수잔 발라동, 〈아홉 살의 나의 위트릴로〉, 1892

가 수잔 발라동이라니...'

두껍고 푹신한 카펫이 깔려 있는 계단을 오르내리듯 툭툭 들려오는 피아노 소리에 수잔 발라동을 떠올려 봅니다. 화가들의 영감의 원천수 수잔 발라동의 끝없는 스토리들, 정말 만인의 여인인 것을 인정해야 할 것 같아요.

에릭 사티는 죽은 지 38년 만에 〈도깨비불〉의 영화 음악으로 1963년 루이 말 감독에 의해 유명해졌지만, 사실 당시에는 '가난뱅이 씨'라는 말을 들을 만큼 힘든 일상을 보낸 음악가였죠. 에릭 사티는 수잔 발라동을 자신의 어머니와 닮은 여인으로 처음이자 마지막 사랑이라고 회고했죠.

에릭 사티와의 동거생활과 수잔 발라동의 작품 이야기를 하다 보니 어느덧 '검은 고양이' 카바레도 영업이 끝나간다. 술에 취한 수잔의 팔짱을 끼고 밖으로 나왔다. 그리고 그녀의 작업실로 향했다.

얼마나 외롭게 자기와 싸워가며 독학으로 그림을 그려왔는가, 그 흔적들이 작업실에 고스란히 묻어난다. 작업실에 들어서자 역시 예상대로 기름 찐내가 난다.

예술가들과 조우하면서 그녀는 자신도 모르게 숨겨져 있던 예술적 재능에 눈을 뜨기 시작하면서 그린 드로잉과 당시 여성화가에게 사회적으로 금기시되어 있던 누드화들이 여기저기 흩어져 있다. 그녀는 작업

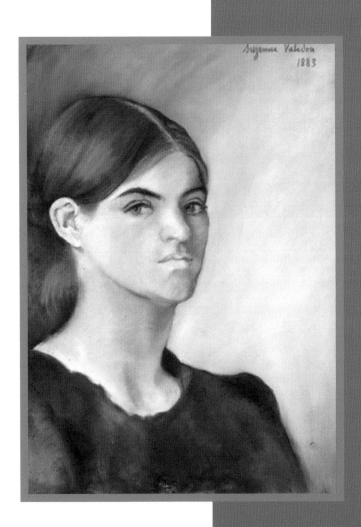

○

수잔 발라동
⟨자화상⟩, 1938

○ 수잔 발라동, 〈푸른 침실〉, 1923

실에 들어가자마자, 그림 틈바구니에서 이건 꼭 봐야 한다며 작업하던 캔버스를 이젤에서 내리고 다른 그림을 올려놓고 멀리 떨어져서 보라고 손짓을 한다.

술에 취해 있지만, 그림 앞에서는 갑자기 생기 있어진다. 남성화가들이 여성 누드를 바라볼 때의 탐미적인 관점과는 달리 여성의 눈으로 여성의 몸속에 녹아 있는 여성의 삶을 그리고 싶어 했던 그녀다운 작품이다. 남성화가가 그렸던 아담과 이브의 표현 형태가 다름을 감상하고 있는데 그녀는 다시 중얼거리듯 작품을 설명하고 있다.

"싸구려 모델이었던 내가 말이야. 모델로 서 주었던 그들과 나란히 어깨를 겨루게 됐어. 인상파의 대표적인 화가로 성장했다고. 드가 선생님이 그랬어. '당신도 이제 우리 부류군!' 하고 말이야. 내 아들도 에스파냐인 기자 미겔 위트릴로의 양자로 입적시켜서 위트릴로라는 이름으로 몽마르트르의 유명한 화가가 되었지. 저 작품 멋지지 않아? 〈아담과 이브〉라는 제목이야. 주인공 남자가 누구인지 알아? 내 남편 '우터'야 우터."

"언니, 취했다. 저기 소파에 앉아요. 커피 좀 타올게요."

우터는 아들의 친구이면서 남편이다. 어느 날 창 밖에서 어슬렁대던 '우터'의 초상화를 그리기 시작하여 우터를 남성 누드모델삼아 태초의 누드 남녀 〈아담과 이브〉를 완성시킨 것이다.

한 남자에 정착하지 않고 자유로운 보헤미안을 꿈꾸며 또 그런 삶을 살았던 그녀였지만, 젊음도 미모도 세월에 장사가 없으니 부르주아의 안전한 삶을 찾고자 했어요. 한 시절 에릭 사티의 연인이기도 했던 수잔 발라동은 가난한 사티를 버리고 친구인 은행가 뽈 무시와 결혼을 했죠. 감미로운 연애였지만 왜 헤어졌는지 감이 오시나요?

사티의 친구와 원하는 대로 경제적 안정을 결혼생활에서 찾고 작업에 열중할 수 있었지만, 영감이 고갈된 것일까요? 새로운 연인, 우터를 만나고 십년 남짓한 안정된 결혼을 스스로 끝내 버렸죠.

"내 나이 마흔 여섯, 몽마르트르의 술주정뱅이인데다 정신병까지 앓

고 있는 스물 아홉 아들 위트릴로와 그의 친구이자 양아버지 스물 셋인 남편, 이렇게 우리 세 식구의 동거생활을 보고 사람들은 '저주받은 삼위일체'라 불렀지. 그러든지 말든지 좀 위태롭긴 했지만..."

깊숙이 담배연기를 들어 마시고 회고하듯 다시 말을 이어 간다.

"나를 사랑했던 이들에게 내가 등을 돌린 것처럼 우터도 그렇게 떠나 버렸지. 뿌린 대로 거둔 거야. 그때 내 나이 63살이었으니까. 우터는 나의 명성과 돈은 필요했지만 나와 함께 늙어갈 생각은 없었던 모양이야."

"우터가 떠나고 우리 모자의 작품이 주목받기 시작했어. 화상들의 전속계약 덕분에 여유가 생겼지. 이제는 아들도 늦은 나이지만 사랑을 찾아 떠났네. 혼자 생활 한지도 벌써 3년이나 되었어. 갑자기 춥다. 나미씨! 거기 이젤 근처에 담요 있어요. 좀 부탁해요."

"네, 커피도 다 내렸어요. 같이 가져갈게요."

그녀가 몹시 몸을 움츠린다. 많이 추운가 싶어 커피 잔을 내려놓고 얼른 담요를 가지러 갔다. 담요가 있는 근처에 물감

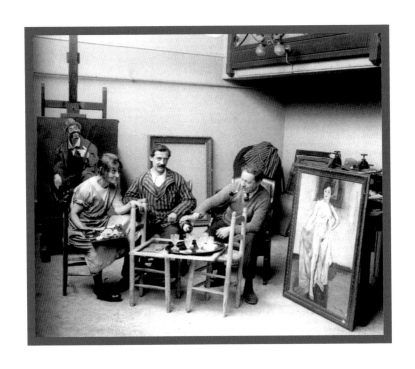

○

수잔 발라동, 아들 모리스 위트릴로와 또 다
른 예술가와 '베르무트'라는 술을 마시고 있
다. 베르무트는 와인을 기주로 하여 약재를
가미한 혼성주, 식전주나 칵테일 부재료로
사용하는 술이다.

이 아직 마르지 않은 그림 한 점이 있어서 자세히 보려고 가까이 가는데 '뚝'하고 책이 떨어지는 소리가 들렸다. 소리 나는 쪽을 바라보았더니 그녀가 들고 있던 자신의 화집이 떨어진 것이다. 그사이에 잠들었나 보다.

"침실로 가서 편히 주무세요."

담요를 덮어주며 침실로 가기를 권했다. 그러나 그녀는 미동이 없었다. 설마, 하는 두려움에 그녀를 바라보는 시선을 애써 돌려 작업실에 있는 그림들을 둘러보았다. 아까 물감이 덜 마른 작품이 우리를 바라보고있다. 이제 저 작품이 수잔 발라동, 그녀가 마지막으로 남긴 72세 자화상이

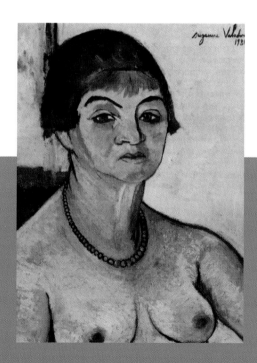

○

수잔 발라동
〈자화상〉, 1938

되어버렸다. 이렇게 세속의 시선을 의식하지 않고 자기만의 삶을 살았던 '발라동'이 심장마비로 죽었다.

파블로 피카소, 조르주 브라크 등 당대의 화가들이 장례식장에 와서 꽃을 올려놓은 것을 보니 예술인으로 화단에서는 성공한 삶이다. 그녀의 그림을 보고 "당신도 이제 우리 부류군!"하고 말했던 드가가 저승에서 수잔 발라동을 다시 만나면 "자네도 이제 이쪽 부류군."하고 농담할 것 같다.

파란만장 했던 삶속에서 온전히 자신을 세워 잡초 같은 인생을 살아온 수잔 발라동에게 생명력을 이어오게 한 것은 그녀가 남긴 말속에 해답이 있었다.

예술은 우리들이 증오하는 삶을 영원하게 만든다.

— 수잔 발라동

Artist. 11

진정한 취향은
취향을 없애는

것이다

앙리 로베르 마르셀 뒤샹

Henri Robert Marcel Duchamp, 1887 ~ 1968, 프랑스

프랑스의 예술가이며, 다다이즘과 초현실주의 작품을 많이 남겼다.

진정한 취향은
취향을 없애는 것이다

"똑똑, 마르셀 뒤샹씨 계신가요? 파리에서 전보입니다."

"여행 중인 나에게 무슨 전보가 온 거지...?"

남미로 여행을 떠난 마르셀 뒤샹에게 전보가 도착했다. 전보를 열어본 뒤샹의 얼굴은 슬픔으로 가득했다. 둘째 형의 갑작스러운 사망 소식이었다.

'레이몽형, 미안해.'

'형의 건강이 안 좋다는 건 알았는데, 이렇게 갑자기 갈 줄 몰랐어. 옆에 있어주지 못해서 정말 미안해.'

뒤샹은 자신을 자책하며 전보를 가슴에 품고 울기 시작한다. 자신이 왜 여행을 시작했는지에 대해 아랑곳하지 않고 서둘러 여행을 중단하고 배표를 구했다. 그리고 형들과 함께했던 어린 시절을 떠올리며 프랑스행 배에 올랐다.

주변이 어둡고 조용하다. 문소리가 들리고 계단소리가 점점 작게 들리다가 그 소리가 사라지자 작은 불빛이 켜지고 아이들의 목소리가 들려온다.

"우와! 엄마가 화났을 때랑 진짜 똑같아. 형."

"엄마보다 더 우스꽝스럽지만 아주 비슷해."

"쉿! 조용히 말해. 엄마 아빠는 우리가 자고 있는 줄 알아."

조금 전에 늦게까지 체스놀이를 하고 잠자리에 들어왔지만 잠이 오지 않아서 가스통형이 낮에 그린 엄마 모습을 보여 달라고 한 것이 시작되어 밤새도록 형제들의 수다는 이어지고 있다.

"나도 보여줄 것이 있어."

레이몽형이 침대 밑에서 상자 하나를 꺼냈다. 그것은 레이몽이 직접 만든 작은 조각품들이 들어있는 보물 상자다.

"이건 옆집 고양이 마리이고, 음~ 이건 마르셀 네가 좋아하는 공룡, 그리고 이건 작은 칼로 어렵게 만든 집게벌레야. 어때 멋지지 않아?"

"형, 와! 잘 만들었다. 이렇게 작은 나무로 어떻게 이런 모양을 만들 수 있어. 신기한 걸."

어린 뒤샹은 형들처럼 자신도 잘 그리고, 잘 만들고 싶었다. 그래서 어릴 적부터 큰 형을 따라 주변 풍경과 식구들의 초상화를 그리기 시작했다. 그렇게 뒤샹은 자연스럽게 형들과 함께 그림 공부를 하게 된다.

"이 그림은 블랭빌의 교회로 연결된 정원 풍경이네."

"너도 할아버지를 닮아서 소질이 있어."

"뒤샹, 파리에서 학교를 다니면 어떨까?"

"왜요?"

"어차피 너는 미술 공부를 하고 싶은 거잖니? 레이몽이 요즘 많이 아프

단다. 그래서 졸업학기를 앞두고 휴학할 것 같구나. 너희들은 어려서부터 그림으로 서로 통했으니 형과 생활하면 혼자보다는 적응하기 쉬울 것 같으니 파리에 있는 미술학교에 진학하렴."

정든 학교와 친구들을 두고 낯선 곳에서 처음부터 시작하려니 뒤샹은 걱정이 많아졌다.

"엄마, 제가 그 곳에서 잘 할 수 있을까요?"

"그럼 여기서처럼 잘 할 수 있을 거야. 세상은 항상 문을 열고 들어가 또 다른 문을 열고 나오게 되어 있어. 그런 과정에서 세상을 배우는 거야."

어린 시절을 떠올리며 도착한 프랑스에서는 이미 형의 장례식이 끝난 후였다. 어머니의 말대로 뒤샹은 그동안 수많은 문을 선택하고 살아왔다는 것을 깨닫게 되었다.

뒤샹은 레이몽형의 물건을 모아둔 다락방으로 올라갔다. 잊고 있던 어린 시절의 추억이 가득한 보물 상자 옆에 낯익은 스크랩 한 장을 발견하고, 중얼거리며 주변을 더 뒤적인다.

'아, 잊고 있었던 거네.'

'형들 덕분에 처음으로 그림으로 돈을 벌기 시작한 《르 리르》와 《르 쿠리에프랑세》잡지사의 만화잖아. 더 있을 건데...'

'내가 가끔 그리는 익살스러운 그림들이 재미있다고 형들이 그랬는데, 돈을 벌면서 재미있게 그렸었지. 형들과 그때가 좋았어.'

뒤샹은 처음으로 자신의 그림이 대중에게 평가받던 순간을 회상하며

빙그레 웃음을 지었다.

"기대했던 것보다 그림이 훨씬 좋아요.."

"이 정도 실력이면 금방 유명해 질 것 같네. 이번이 저번보다 판매 부수가 많아졌어. 뒤샹, 자네 덕분일세."

사장의 칭찬에 손사래를 치며 일거리를 주서서 감사하다고 덤덤하게 말했지만, 미술학교에 불합격했던 실망감과 불안감을 잊게 해 줄 만큼 기뻤다.

하지만 뒤샹은 만화가의 길은 오래가지 못했습니다. 군 복무로 만화 일을 그만두게 되었고, 전역 후 그는 만화가가 아닌 화가의 길을 가기로 결심하는데요. 마네의 영향이 컸답니다. 마네의 표현 기법에 감명을 받은 거죠. 무조건 똑같이 표현하는 것이 아니라 사람들의 생각과 마음에서 일어나는 왜곡을 그림으로 표현해내는 기법에 매료된 것이죠.

"형들처럼 화가가 되겠어요."

"그래, 너도 분명 멋진 화가가 될 거야."

"행운을 빌어. 화가 친구."

동생 뒤샹을 응원하는 조각가 레이몽과 화가 가스통이 장난치며 뒤샹이 선택한 길을 응원한다.

"이제는 익살스러운 풍자만화는 만날 수 없는 거네."

"뒤샹 너의 삽화는 참 재미있었는데…"

뒤샹의 큰 형인 가스통이 벽에 걸린 〈여자 마차꾼〉을 보며 이야기하자 뒤샹은 씩 웃으며 말꼬리를 물고 이어간다.

"미터기를 켜 놓은 채 호텔 앞에서 세워둔 마차 그린 것을 말하는 거야?"

"운전석에 앉아 있는 여성이 성적인 봉사도 요금으로 정산한다는 것을 보여주려고 한거야. 아래쪽에 '시간―거리 요금제'라는 문구도 있는데 보이지. 형"

"그래, 중앙에는 '하루에 2페스짜리 방부터'라는 문구도 보이는 걸. 이러한 비하식의 언어를 통해 인간 존재의 의미와 이중성을 시각화한 거 아냐?"

"뒤샹, 너의 언어유희를 따라갈 사람이 없어."

"뒤샹, 너의 시각에서 바라본 유쾌한 냉소라고 해야 하나?"

"역시 형들은 달라. 말장난이 재미있잖아."

그렇게 뒤샹은 형들과 나란히 자기만의 화가의 길을 찾아 살롱전에서 정식화가로 인정받고 데뷔하게 됩니다. 1909년 '살롱 데 쟁데팡당' 전에 참가하여 두 개의 풍경화를 선보이는데, 그 중 한 점은 100프랑에 팔릴 정도였죠. 그러자 레이몽과 가스통이 기뻐하며 가족 전시회를 제안하죠.

"뒤샹은 데뷔 때부터 주목 받는 신인이니 좋은 작품 많이 그려서

훗날 가족 전시회를 열자고."

"와, 멋진 생각입니다. 열심히 하겠습니다. 형"

뒤샹은 매주 일요일마다 예술인들 모임에 참석하여 예술에 관한 의견을 나누었습니다. 주로 초상화와 풍경화 작업을 하였죠. 지루한 것을 싫어하는 뒤샹은 본능적인 감각에 따라 자신의 작품에서 새로운 변화를 탐구해갑니다.

취향이 굳어지기 전에
자신을 부정하다

그러던 어느 날, 오랜만에 형제들이 뒤샹의 작업실에 모였다.

"어, 이 그림은 뭐야?"

"도형들이 나열된 것 같은데 무엇을 그렸는지 도통 모르겠다."

"아, 형들 왔어요? 그거 〈계단을 내려가는 누드〉야"

"옷을 벗은 사람의 나체라고?"

"어디가 다리고 어디가 머리야? 분간이 안 돼."

레이몽과 가스통이 이해할 수 없다는 표정을 짓자 뒤샹은 기다렸다는 듯이 진지하게 설명한다.

"있잖아. 형, 이쪽이 사람의 몸인데, 계단 위에서 아래로 내려오는 인체를 슬로우 모션으로 분해해서 합체한 거야. 평행선들처럼 계속해서 뒤

따르는 선과 도형 조각들로 나체를 변형한 거야.”

“설명을 듣고 보니 그럴듯하긴 한데. 살롱에서는 반응이 별로일 것 같은데.”

“살롱에서는 얌전하고 누구나 알아 볼 수 있는 그림들을 선호해. 이런 그림은 뭔지 몰라서 찬밥 신세일 것 같아.”

형들은 현장감 있는 조언을 해 주었지만 뒤샹의 예술적 철학은 확고했다. 그러나 움직임을 만드는 것은 그림이 아니라 관객이라는 뒤샹의 철학을 아무도 이해하지 못했다.

형들의 예상대로 살롱의 책임자는 이런 그림을 걸 수 없다며 화를 냈다.

“뭘 그린 건지 도대체 알 수가 없군요. 어디가 계단이고 뭐가 나체인지 모르는 낙서를 어디에 걸어요. 당신을 장래가 밝은 화가라고 생각했는데 실망스럽네요.”

“제 작품을 이해하지 못하는 살롱에 그림을 전시할 생각이 없어졌습니다. 살롱을 탈퇴하겠습니다.”

처음으로 자신의 그림을 선보인 살롱이라서 애착이 갔지만 이해받지 못한 배신감이 더 컸던 모양이다. 자신의 작품이 그렇게 비난받을 만한 것인가에 대해 곰곰이 생각해봤다. 하지만 세상과 타협하여 대중의 눈높이를 맞추어 보기 좋은 그림을 그릴 것인지, 지탄을 받을 지라도 신념을 지킬 것인지 뒤샹은 고민에 빠졌다. 결국 신념을 지키기로 선택했다.

뒤샹은 바르셀로나에 있는 달모 화랑에 〈계단을 내려가는 누드〉를 전시한 후 화랑에 나타나지 않고 조용히 평가를 기다렸다. 뒤샹의 그림을

하나의 사건으로 다루며 기성 질서의 반기를 든 신인 작가에 대한 긍정적인 호평 일색이었다. 그리고 뉴욕에서 엄청난 화제를 일으키며 뉴욕으로 진출한다.

뒤샹은 점점 뚜렷하게 자신의 예술 세계를 만들어 갔다. 어느 날 항공 박람회에 방문한 뒤샹은 충격적인 모습을 마주한다. 바로 예술가가 해야 할 일들이 공장에서 대량 생산된다는 사실을 깨달은 것이다.

"이제 회화는 망했어. 저 프로펠러보다 더 멋진 것을 자네는 만들 수 있겠나?"

뒤샹은 새로운 것을 작업하기 위해 물감이 아닌 무언가가 절실히 필요했다. 그 순간 뒤샹의 머리를 스치는 무언가에 이끌려 철물점에서 눈삽 하나를 구입하여 '부러진 팔에 앞서'라는 문구를 써넣고 손잡이에 철사를 달아 천장에 매달았다.

"철물점에는 수많은 물건들이 있었을 텐데 그중에 눈삽을 선택한 이유가 뭔가?"

"난 이 도구를 처음 보았네. 내가 살던 유럽에는 이런 물건이 없다네. 나에게는 새로운 물건이었네."

바로 뒤샹의 〈레디메이드〉 탄생의 시작이다. 뒤샹은 수많은 인터뷰와 대담, 강연을 통해 〈부러진 팔에 앞서〉와 같은 작품들 뒤에 숨겨져 있는 복합적인 사고 과정의 면들을 자세히 설명했다.

"내가 꼭 확실하게 말하고 싶은 점은, 이 '레디메이드'들은 미

적인 *Esthetic* 즐거움을 주느냐에 따라 선택한 게 아니라는 사실이다. 이 선택은 '시각적' 무심함에 대한 반응에 기반을 두어 동시에 좋고 나쁜 취향을 철저하게 배제된 상태에서 이루어졌다. (…) 실제로 완벽한 마취 *Anesthesia* 상태라고 할 수 있다."

— 〈레디메이드〉에 관하여 1961년 뉴욕 강연 내용 일부

뒤샹의 행보는 상상력이라는 양탄자를 타고 지속적으로 새로운 시도를 거듭하게 됩니다. 급기야 '머트'라는 가명으로 자신의 존재를 숨기고 〈레디메이드〉 작품을 출품한다면 사람들이 어떠한 반응을 보일지 궁금하다며 실행에 옮기게 되죠. 1917년 〈샘〉이라는 제목의 남성용 소변기가 전시회에 출품됩니다.

고정관념을 깨면 보인다

"이런 흉측한 것이 전시장에 왜 있는 거지?"

"대체 머트라는 작자는 무슨 생각으로 남성용 소변기를 출품한 거야!"

"관람객들이 이것을 본다면 우리는 웃음거리가 될 것입니다."

"출품작인데 함부로 건드리는 건 좀 그런데요."

"전시회장에 무슨 소변기입니까? 어디 가당키나 한 소리요."

전시회 관계자들끼리 소변기를 놓고 진땀을 빼며 내린 결론은 칸막이 뒤에 놓는 것이었다. 전시 기간 동안 〈샘〉은 칸막이 뒤에 있어야 했고, 뒤샹은 자신의 작품이라고 말도 못한 채 〈계단을 내려가는 누드〉 때의 경멸을 다시 느끼고 있었다.

'이전까지의 〈레디메이드〉 작품들에 대해선 별말이 없더니 유독 〈샘〉이라는 작품에서는 왜 다들 야단들이지? 이해가 안가는군.'

'편견으로 가득한 사람들과 같이 일하고 싶지 않아.'

뒤샹은 아무 말 없이 전시회의 위원직에서 사퇴를 하고 이를 계기로 또 다른 도전을 시작한다. 〈샘〉의 진짜 작가가 자신이라는 것을 숨긴 채 〈샘〉을 옹호하는 글을 실었다.

〈샘〉이라는 작품은 단 한 번도 사용하지 않고 공장에서 생산된 그대로 전시된 작품입니다. 가정에서 사용하는 그릇들도 대량 생산된 것들입니다. 그 중 하나가 여러분에게 선택되어 가정에서 요리도구로 사용되고 있습니다. 지금 사용하고 있는 그릇들보다 한 번도 사용한 적 없는 〈샘〉이 더 깨끗할지도 모릅니다. 겉모양이 다를 뿐인데 왜 한 번도 사용한 적 없는 변기가 더럽다고 생각만하고 불편해하시나요? 가장 더러운 것과 그렇지 않은 것에 대한 진실을 가리지 못하는 것은 아마도 우리들의 편협한 고정관념 때문입니다. 〈샘〉이 전달하고자 하는 핵심을 파악하시길 바랍니다.

○ 이경남, 2019
마르셀 뒤샹의 1917년 〈샘〉과 같은 소변기를 연
필로 그렸다.

〈샘〉의 작가 '머트'의 정체가 밝혀지며 뒤샹의 독창적이고, 허를 찌르
는 해석에 공감하고 찬사를 보낸 이가 있는가 하면 보수파 예술 애호가들
의 비난도 따랐다. 하지만 뒤샹은 아랑곳 하지 않았다.

사실 변기라는 생각을 버리고 본다면 변기 자체는 상당히 아름다
운 물건 아닌가요? 한국의 요강을 처음 접한 서양인들은 그 용도를 모
르고 희고 둥근 사기 모양이 예뻐서 꽃을 꽂아 식탁에 놓거나 화채 볼
이나 파티 그릇으로 사용한 사례가 있었다는 것을 상기하면 웃으며 고

개를 끄덕이게 되죠.

취향이 굳어지기 전에 자신을 부정해야 예술은 성장한다는 것을 알고 있는 뒤샹은, 레이몽형이 죽은 뒤부터 취미였던 체스에 열중합니다. 어쩌면 뒤샹이 체스를 통해 인생을 배우고 인간의 본성을 예술로 표현하는 방법을 찾으려 했을지도 모를 일입니다.

무엇이 미술이고, 무엇이 미술이 아닌가

잔잔한 음악과 체스판 소리만 들리는 서재에 노크 없이 누군가 들어온다.

'또 체스 판만 보고 있군. 지겹게 서재에 처박혀 체스만 할 거면 체스랑 결혼하지. 왜 나랑 결혼한 거지?'

리디에 사르 징 레바소르는 문을 꽝 닫고 신경질을 부리며 훅 나가 버린다. 체스를 두고 있던 뒤샹은 아랑곳하지 않고 하던 일을 계속하고 있다.

조용히 뒤샹의 흔적을 따라다니던 나는 이번만큼은 궁금함을 참다못해서 먼저 말을 걸고 말았다. 뒤샹은 내가 말을 걸 것이라고 예상했다는 듯이 체스를 두다 말고 얼굴을 들었다.

"체스 재미있어요? 부인이 많이 화난 모양인데."

"체스에 대해 전혀 모르는 여인이라네. 부유한 집안에서 자라서 배려라는 것이 하나도 없어. 매력이라곤 1도 없다네."

"적어도 남편이 하는 일에 관심이라도 있어야 하는데..."

남의 부부 일에는 끼어드는 것이 아니라고 했는데 궁금하면 못 참는 성격이라서 사랑해서 결혼한 것 아니냐고 물었더니 피식 웃는다. 돈 때문에 결혼했다는 소문이 사실인가 싶었다. 프랑스 자동차 제조회사의 상속녀라서 결혼했냐고 확인하고 싶었지만 차마 그렇게 물으면 안 될 것 같아서 꾹 참았다.

"여기는 답답하니 산책하러 같이 나갈래?"

"네, 그런데 아내를 그냥 두어도 괜찮아요? 아직 신혼인데..."

"체스 판에 접착제를 칠해서 말들을 붙여 놓는 짓이나 하고 있는 여자와 무슨 신혼을 즐기겠어. 있는 애정이고 매력이고 몽땅 사라질 판인데. 곧 이혼할 거라 괜찮아."

1927년 6월에 결혼하여 이듬해 1월에 법적으로 이혼했으니, 이혼조정 기간들을 제외하면 결혼생활은 겨우 3개월 정도 밖에 안 된다는 소리다. 이런 상황에 더 이상 뒤샹에게 말을 건다는 것이 실례인 것 같아서 조용히 밖으로 나왔다. 그는 계속 이야기를 이어가고 산책을 싫어하는 나는 카페를 찾으며 그의 이야기를 듣고 있었다.

"레이몽형이 죽고 난 후부터 체스에 더 집중했었지. 남들에게는 장난으로 직업을 예술에서 체스로 바꾸겠다는 이야기를 했지만, 결심한 적은 없었어. 직업인의 정신을 갖고 20년 동안 체스 활동을 한 것은 사실이지

만, 예술 작업을 접은 것 아닐세.”

“33살에 또 하나의 나를 만들었네. 내 친구 사진작가 만 레이^{Man Ray, 미}국, 초현실주의 사진작가 (1890~1976)가 찍어준 〈에로즈셀라비〉 말일세.”

“중후한 중년여인이네요. 혹시 동생 쉬잔?”

“하하 ‘에로즈셀라비’로 분장한 날세. ‘에로즈셀라비’라는 여성의 자아를 만들어 착시와 언어 게임을 비롯해서 새로운 탐구를 했지.”

“뭐라고요. 뒤샹, 당신이라고요? 성깔 있는 마담뚜 같아요.”

“이 사진 휴대폰으로 찍어가도 돼요? 이중적인 당신의 이미지를 그리고 싶어요.”

“그러게. 어차피 팔린 얼굴인데 완성하면 보여 주게. 내가 모나리자에 콧수염을 그렸다고 자네도 내 얼굴에 긴 수염을 그릴 건 아니지?”

“오호, 그런 좋은 아이디어가 있군요. 한 번 해볼게요.”

“‘에로즈셀라비’라는 정체성은 여성과 남성으로 서로 오가는 나의 모습을 통해 고정된 젠더적 위치를 교란해 보려했네. 사회적 고정관념을 흔들고 싶었던 게야. 1920년대 초반에 메이크업을 하고 털목도리와 액세서리를 두르며 여러 가지 모자를 바꿔가며 여장을 하고 사진을 찍기도 했네. 내가 죽을 때까지 만 레이가 주로 사진을 찍어 주었네.”

“이 사진 향수 라벨로 본 적 있는데...”

혼자서 중얼거리는 소리를 들었던 모양이다.

“아하 그거, 향수 라벨을 모방한 종이 콜라주일세. 〈벤 알렌 : 오드브오 라레트〉라는 제목은 여러모로 이중적인 의미를 띤다네. 그리스 신화의 대

표적인 미녀인 트로이의 헬렌을 연상시킨 말장난이야. '오 드 트뢰알레르Eau de toilette'를 비튼 농담이야. 붉은 향수병 프린트 물은 1921년 4월에 발행한 《뉴욕 다다New York Dada》의 첫 번째이자 마지막 호 표지에 실렸던 거지."

"기억력도 좋으십니다."

"다다이즘의 생명은 짧지만 현대미술 세계에 상당한 영향을 주었어. 상당히 의미 있고 재미있었던 작업이었고 초판이기 때문에 기억하는 걸세. 자네 책도 초판년도쯤은 기억하고 있지 않은가."

"자네, '다다이즘'이 뭔지 아는가."

"어디서 어디까지 이야기해야 할까요? '파괴' 중심의 사상이며, 그 바탕으로 다다이즘은 예술 사조를 부정했죠. 주로 많이 알려져 있는 '아무런 의미 없는 말'이라는 '다다'의 어원처럼. 기존 예술을 그냥, 생각 없이, 뒤집고, 가지고 노는 활동을 하며 과거로부터 내려오는 예술의 '관례'를 반대하며 새로운 예술을 만들려했던 예술 사조 아닌가요?"

"그럭저럭 맞네. 내가 예술의 어느 사조에도 속하는 것을 거부하며 만들어낸 작품들이 예를 들을 수 있는 결과물이지. 나의 취향에 머물기 전에 부정하며 또 다른 취향을 만들기 위해 애썼네. 나중에는 습관처럼 다양성을 찾게 되더군."

"다다이즘을 접하게 된 것이 뉴욕에서 프란시스 피카비아, 만 레이와 함께 작업을 하면서부터였지. 아마 1920년대에 체스 게임에 빠져서 작품 활동을 중단할 정도로 세계적인 수준의 체스 선수가 되었지만, '미술계의 문제아'로 사람들의 머릿속에 각인된 이미지는 사라지지 않더군. 난 상관

하지 않지만 말이야."

독백 같은 뒤샹의 이야기를 들으며 그 순간과 연관되는 작품을 떠올리고 혼자서 빙그레 웃기도 하고, 고개를 갸우뚱하며 그의 이야기와 작품을 넘나들었다.

뒤샹의 〈에로즈셀라비〉를 휴대폰으로 찍어 돌아온 날, 오랜만에 연필화 도구 상자를 꺼냈어요. 한동안 〈에로즈셀라비〉를 그리며 뒤샹이 또 하나의 자아를 탄생시키면서 느꼈을 자유로움을 상상해 보았습니다. 틀에 매이지 않고 넘나드는 다양한 정신세계에 다시 한 번 감탄했습니다.

숨기고 싶은 작품의 세월

"이 작품이 뒤샹이 숨겨둔 연인에게 선물로 준 드로잉이라고?"

"1947년에 그린 연필 드로잉인데, 1970년 중반에 알려진 작품이야. 딸 노라가 어머니에게 물려받아 소장하고 있다가 1970년대 중반에 스톡홀름에 있는 미술관 관장의 부탁으로 공개한 작품일세."

"설마, 이 스케치가 〈에탕 도네〉의 뮤즈?"

"목이 없고 뱃살이 없는 여인이 왼발을 들어 올려 가슴이 보이고 무릎을 살짝 구부린 모습으로 여인의 앞모습을 강조하여 그린 것과 드로잉 아

래에 '주어진 것—폭포와 빛나는 가스'라는 제목과 서명을 적은 것을 보아하니 그런 듯 싶네."

"20년 동안 잠적하여 체스에 빠져 산 줄 알았는데, 브라질 대사 사모님과 동거하며 비밀리에 작업했다고?"

오픈 되어 있는 카페라 옆에서 무슨 대화를 하는지 다 들린다. 잠시 후 뒤샹의 뮤즈 마리아 마티스의 딸 노라가 오기로 했는데 조금 걱정스럽다. 어머니의 내연남 이야기에 불편해 하지 않을까 싶다.

여전히 옆 테이블에서는 왜 〈에탕 도네〉를 사후에 발표하라고 했냐는 둥 브라질로 돌아간 마리아 마티스와 지속적으로 만났다는 둥의 이야기가 꼬리에 꼬리를 물기 시작하여 끝이 없어 보였다. 어느새 그녀는 들어와 내 앞에 앉아 버렸다. 노라는 눈치가 빠른 편이었다. 내가 불편해 하는 이유를 안 모양이다.

"괜찮아요. 오늘 저랑 인터뷰하려고 만났으니 편하게 물어보세요. 저희 어머니와 뒤샹의 관계가 궁금하시죠?"

그녀는 대중들이 무엇을 궁금해 하는 지 잘 알고 있었다. 내가 질문하기도 전에 뒤샹과 마리아의 이야기를 들려주었다.

"제가 아마 13살 때 였을 거예요. 주말에 뉴욕에 있는 어머니의 아파트에서 지낼 때 뒤샹을 처음 만났어요. 뒤샹과 어머니가 레스토랑에 함께 가는 것을 종종 보았어요."

"아마 아버지는 어머니와 뒤샹의 관계를 알고 계셨던 것 같아요. 그러나 그 일에 관해 아는 척하지 않으셨어요. 아버지가 어머니를 매우 사랑

했기 때문에 아무 말도 하지 않았다는 것을 나중에 알게 되었어요."

노라는 차분하고 진중한 목소리로 주변인들의 입장을 배려하며 이야기해 주었다. 그녀는 어머니와 뒤샹의 관계를 육체적인 사랑이 아닌 정신적인 관계였다고 믿고 있었고, 나 또한 뒤샹이 예술적인 대화와 자유롭게 체스할 수 있는 환경이 조성된 마리아 마티스와의 관계는 육체적 이상의 것이라 생각되었다. 뒤샹은 자신의 삶 자체를 예술로 만들고 싶어 했기 때문에 마리아를 〈에탕 도네〉의 협력자로 20년이란 세월 속에 자신과 꼭꼭 숨겨 사후에 발표할 작품으로 만들었던 것이다.

그러나 마리아 마티즈와 〈에탕 도네〉를 완성하지 못했어요.

그녀를 보내고 독신으로 살 것 같은 뒤샹에게 환상적인 여인이 나타납니다. 요리도 잘하고 체스도 잘 두는 여인, 재정적으로도 부족함이 없고 예술에 대한 이해도 높았으니 말년의 뒤샹이 싫어할 이유가 없었겠죠. 63살에 45살 티니를 만나 결혼하게 되고 그녀와 〈에탕 도네〉를 완성하게 됩니다. 뒤샹은 다양한 장르의 작업을 하면서 자신의 삶 전체를 예술로 만들려고 노력한 천재적인 예술가임은 분명합니다.

예술가는 영혼으로 자신을 표현하며, 작품은 영혼과 하나가 되어야 한다.

—마르셀 뒤샹

넋두리 위에 피는
위로라는

꽃

12

까미유 클로델

Camille Claude , 1864 ~ 1943, 프랑스

프랑스의 조각가로, 천재적인 재능을 가졌지만 로댕의 연인으로 더 유명한 비운의 천재다. 까미유는 로댕과 결별하고 독립해서 조각을 하다 오랜 시간 정신병원에 갇혀 살았다.

넋두리 위에 피는
위로라는 꽃

*배에 올라야 할 시간이다. 사랑하는 폴, 파도 위 바람처럼 가
벼워지는구나. 너무 무거웠던 짐, 때가 되면 스스로 떠나지
는 것을. 한 번도 생각해보지 못한 다른 사랑, 이제야 고모는
몽드베르그 정신병원에 있었다라고 말할 조카들의 병아리
같은 입. 훗날이 미안할 뿐이다.*

— 정신병원에서 남동생에게 보낸 편지의 한 구절

"언니, 정말 바보 같아."

"알아, 내가 바보 같다는 것. 하지만 후회는 안 해."

"여자답지 못하게 진흙은 왜 가지고 노냐고 엄마에게 많이 혼났지."

"어릴 적에 진흙으로 만드는 것을 좋아했거든, 맘먹은 대로 뭐든 만들
수 있는 것이 너무 좋았어."

"당시 프랑스는 여자가 교육받는 것이 금지되었는데, 어떻게 배울 수
있었어?"

"우리 집이 꽤 부유했지. 하하"

"내가 소아마비로 한 쪽 다리를 저니까, 어떻게 사람 구실하고 사나

223

걱정되었겠지. 내가 집안의 장녀로 어릴 적부터 조소의 재능이 있는 것을 아버지가 발견하고 나에게 엄청난 투자와 지원을 했어."

"돈으로 공부한 셈이야."

"엄마는 여자답지 않게 분수에 넘치는 일을 하려고 한다고 못마땅해했어."

집 근처 브런치 카페에서 책 읽으며 가볍게 치즈 빵과 화이트 와인 한 잔 하려다 까미유 클로델의 여성 수난사를 접하고, 그녀를 불러낸 것이 화근이 되어 두 여자가 낮술로 와인을 두 병째 마시고 있다.

"집도 부유하니 '조각가'의 꿈을 버리고 편하게 살 수 있었을 텐데, 왜 사서 고생했어."

"예술가 기질 있는 인간들은 새로운 것들을 만들어 내는 즐거운 환상 속에서 살거든. 너도 그런 부류니 할 말이 없을 텐데."

"하하하, 인정할게요."

"까미유 언니, 로댕을 만나지 않았더라면 인생이 달라졌을 것 같지 않아?"

정신병원에서 연고자 없이 쓸쓸히 죽은 까미유 클로델의 말년을 알기 때문에 화가 치밀어 올라서 술김에 떠들어 댄다.

"나의 선택을 탓할 것이 아니라, 남성 중심의 사회를 문제 삼아야겠지. 내가 너무 일찍 태어난 것을 문제 삼는 것이 더 나을 듯."

"하하하."

"지금 넌 행복한 시대에 태어난 거야. 배움에 대한 선택이 어렵지 않

잖아."

그녀는 자신이 선택한 예술가의 길을 후회하지 않는다는 말투다.

"여자라는 이유로 미술학교 '에콜 데 보자르'의 입학이 거부되었지만, 아버지의 도움으로 내 나이 19살에 이탈리아 유학길에 올랐지."

"거기에서 스승 로댕을 만나게 되었지. 정말 배울 것이 많은 선생님 이야."

그녀는 로댕의 이야기에서 말을 멈추고 갑자기 어린 시절을 회상한다.

"나에게 오빠가 있었는데, 엄마는 첫째 아들을 잃고 우울증에 빠져서 나에게 관심을 두지 않았어. 진흙 가지고 노는 것을 못마땅해 했으니 무 관심할 수밖에 없었다는 것을 이해하지만, 나는 늘 엄마의 품이 그리웠고 사랑받고 싶었어."

"오빠 때문에 엄마에게 난 다가가지 못했어. 죽은 오빠와 동생으로 인 해 엄마의 사랑과 인정은 더 받지 못했어. 로댕은 나와 동거를 하면서 로 즈 뵈레와의 관계도 유지하고 있었어. 로댕의 불확실한 태도와 여성 편력 에 분노할 수밖에 없어서 그 여인과 관계를 정리하길 기다렸지만, 로댕은 정리는커녕 내 작품의 영혼까지도 훔쳐 버렸지."

넋두리하는 동안 두 병째 화이트 와인이 바닥났다. 장소를 옮겨서 더 수다를 떨어야 할 것 같아서 그 곳을 나왔다. 더 마실 요량으로 우리는 술 집을 찾아 나섰다. 이동 중에 그녀는 내 휴대폰을 달라고 하더니 작품 하 나를 찾아 보여준다.

○

까미유 클로델
〈성숙의 시대〉, 1899

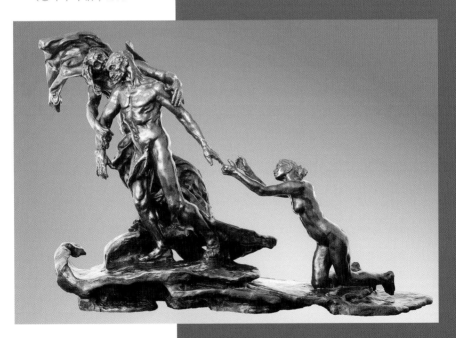

"휴대폰 좀 줘봐."

"1899년에 완성한 작품이다."

1885년 '성숙의 시대' 주제로 그녀가 혼자서 작업을 하다가 포기하고 로댕과 헤어지며, 1895년 로댕의 주선으로 프랑스 정부 주문을 받아서 완성한 작품을 보여준다.

"작품평 해달라는 건가요?"

"응"

"간절히 애원하는 여인과 어쩔 수 없이 가야하는 무거운 발걸음이 인상적이고요. 달래려는 듯하면서 강제성이 드러나 보이는 왼손과 오른손에서 야릇한 인간의 양면성이 느껴져요. 또 젊은 여인 쪽을 향하는 노인의 팔에 눈길이 가네요. 끌려가기 싫은 듯 하면서 외면하는 얼굴과 애절한 여인의 모습에서 슬픔이 느껴져요."

나의 대답에 그녀의 쓴 미소를 짓는다.

'아뿔싸'

'이 조각에서 두 명의 여자 사이에 있는 노인이 로댕일 수도 있다는 것을 놓쳤네. 철학적으로 바라보기 보다는 까미유 클로델의 개인적인 입장으로 생각해 볼 수도 있었는데 말이야.'

그렇게 생각하고 다시 보니 상당히 노골적이고 직설적이다. 까미유는 인간은 자기 운명을 거역할 수 없이 끌려가는 존재라는 것을 말하고 싶어 했을지도 모른다. 하지만 로댕의 작품과 많은 부분이 비슷하다는 생각은 어쩔 수가 없다.

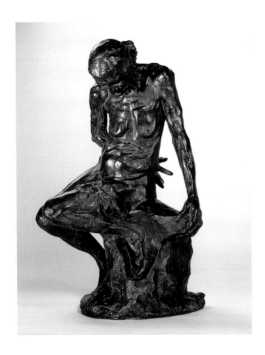

○

오귀스트 로댕,
〈투구 제조공의 여인〉,
1889~1890

　　"너도 내 작품이 로댕과 비슷하다고 생각하는구나. 로댕이 나에 대해 이야기한 기록을 보면 내가 점토성형법의 비밀을 오래 전에 터득했고 누구보다도 석고를 잘 다루어서 놀랐다는 기록이 있어."

　　"그리고 거장인 자신도 미처 체득하지 못한 정교한 기술과 인체의 요소 요소에 따른 힘 조절법을 이미 알고 있어서 대리석을 점토처럼 정교하게 깎는 여인이라며 나의 재능을 인정해 주었어."

　　"언니의 〈클로토〉와 로댕의 〈투구 제조공의 여인〉을 한번 보여주세요."

　　"와우! 언니, 진짜 천재라고요."

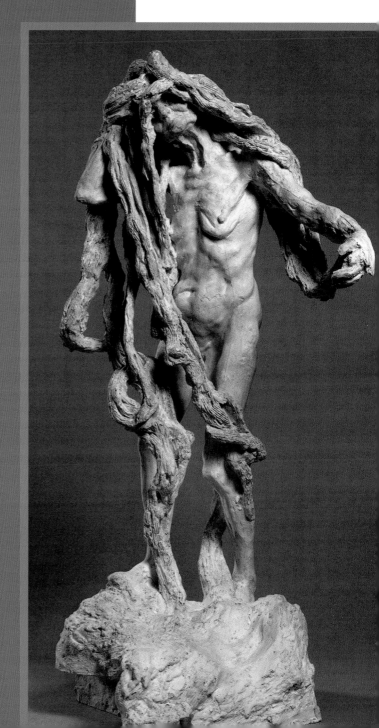

까미유 클로델,
〈클로토〉, 1893

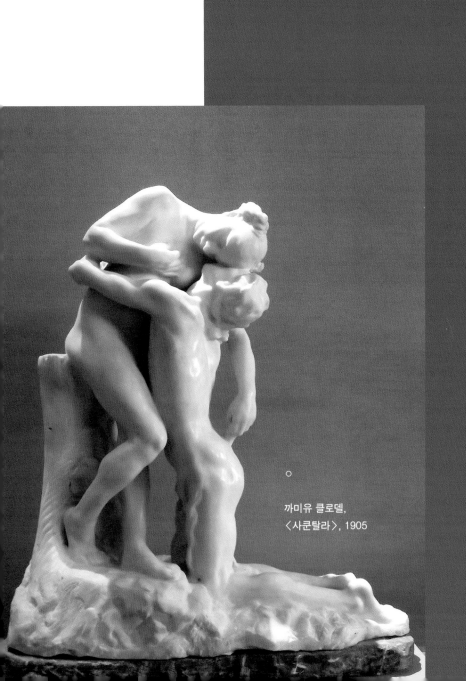

까미유 클로델,
〈사쿤탈라〉, 1905

"내 재능이 천재적이면 뭐해. 10여 년 동안 로댕과 함께 창작했는데, 내 이름으로 남은 작품은 얼마 없었어. 있더라도 영향력이 적은 것들뿐이었지."

"언니, 그 기분 이해가요. 고생은 누가하고 빛은 누가 보니 얼마나 짜증날까?"

"〈사쿤탈라Sakuntala, 힌두교 신화로 마술에 걸려 눈이 멀고 말을 못하는 사쿤탈라가 남편과 재회하는 이야기〉로 살롱전에서 최고상의 영예를 얻으며 극찬을 받았잖아요."

"최고상을 받으면 뭐해. 로댕에게는 그저 젊고 매력적인 여성이고, 자신을 돕는 조수나 모델로만 여겼는데, 뭐."

"로댕의 〈키스〉 작품을 보면 전체적으로 인물이나 포즈 다 유사하잖아."

"1898년, 살롱전에 출품했던 내 작품이 도난당하는 일도 생겼어. 로댕이 의심 가서 이 일로 다시는 로댕을 보지 않았어. 그리고 더 열심히 작업했지만, 내가 어떻게 할 수 없는 시대의 벽을 혼자서 넘기에는 버거웠지."

"결국 난 모든 작품들을 부셔버리고 피해의식과 편집광적인 증상에 시달렸어. 하지만 나의 재능에 아낌없이 지원해 주고 지켜 주었던 아버지를 생각해서라도 다시 일어나야만 했어. 그러나 마음처럼 안 되더라고."

아버지를 회상하면서 끝내 까미유는 울고 말았다. 그녀가 왜 우는지 나는 안다. 아버지의 죽음으로 어머니와 동생에게 버림받은 기억 때문일 것이다. 그녀는 마지막 잔의 건배를 청하고 말을 이어갔다.

"아버지가 돌아가신 그 해에 정신병원에 감금되었는데, 그 후 30년 동

안 폐인처럼 살다가 죽는 순간까지 가족들을 만나지 못하고 세상과 작별했어. 그리고 무연고자로 등록되어 내 무덤조차도 없어."

"나의 육신은 사라졌지만 내 영혼만은 살아있으니 괜찮아."

영혼과 열정을 바쳐 사랑했던 연인과 가족들에게 버림받은 비운의 천재 예술가, 세상의 편견에 희생된 천재 조각가, 까미유 끌로델을 잊기에는 작품이 너무나 훌륭하다.

Artist. 13

혼돈 속의

자유

13

르네 마그리트

Rene François Ghislain Magritte, 1898 ~ 1967, 벨기에

초현실적인 작품을 많이 남긴 벨기에의 화가다.

혼돈 속의 자유

"시작가 2,400만 달러로 시작하여 100만 달러씩 올라갑니다."

경매가 시작되자마자 서면과 전화 응찰을 대리한 직원들이 경쟁적으로 표지판을 들어올린다. 금세 3,500만 달러가 넘어간다. 현장 응찰자들까지 가세하면서 가격이 올라가더니 응찰자들이 하나, 둘 떨어져 나가고 전화 응찰자가 4,300만 달러를 부른다. 현장에선 다시 4,400만 달러 응찰판이 올라온다. 경매사가 전화 응찰자 쪽을 가리킨다.

"4,500만 달러 없습니까?"

응찰 대리 직원이 잠시 통화를 하더니 고개를 끄덕인다. 그때 현장 응찰자 중에서 4,600만 달러가 나왔다. 다시 응찰자들이 가세한다. 고공행진이다. 서면과 전화 응찰이 오가더니 5,000만 달러에서 멈추었다. 전화 응찰자 쪽에서 나온 5,000만 달러에서 경매사는 한 템포 쉬며 현장 응찰자 쪽을 가리킨다.

"5,000만 달러 나왔습니다. 5,100만 있습니까?"

끝까지 경합했던 현장 응찰자들이 고개를 저었다. 경매사는 다시 한 번 전화 응찰자 쪽으로 기회를 주었다. 응찰을 대리하는 다른 직원도 고개를 저었다.

"꽝!"

낙찰을 알리는 망치 소리가 울리며 속 시원한 박수 소리가 울린다.

"아시아 첫 데뷔를 성공적으로 시작하는군."

"초현실주의 대표화가 마그리트 작품인데 5,000만 달러_{홍콩달러}면 싼 것 아니야? 저 작품 나중에 가격이 분명 더 뛰지 싶어."

숨죽이던 경매장이 잠시 웅성거린다. 마그리트의 〈세이렌의 노래〉가 경매 무대에서 사라지고 휴식 시간이 되었다. 여기 온 사람들은 작품보다 숫자적인 투자 가치에 관심이 더 많다. 하긴 여기는 미술관이 아니라 미술품 경매장이니 관심 정도 차이이지 싶다. 사실 감히 탐낼 수 없는 숫자들이기 때문에 입찰 금액에 크게 관심 없는 나로서는 작품에만 관심이 있을 뿐이다.

중절모를 쓴 남성의 뒷모습과 촛불을 켜놓은 촛대, 후 불면 후루룩 날아갈 것 같은 나뭇잎과 유리잔 안에 담겨 있어야만이 존재하는 물들을 튼튼한 돌담 위에 배치시키며 호메로스의 〈오디세이아〉에 등장하는 '바다의 요정' 세이렌을 연출해 냈다.

관객들로 하여금 상식과 고정관념의 틀을 깨고 감상하는 매력에 빠지게 하여 자신도 모르게 동화되어 작품 속의 주인공이 되는 착각을 하게 한다.

마그리트의 〈세이렌의 노래〉 작품 경매가 끝난 동시에 그의 다른 작품들을 떠올리며 그 자리를 떠났다.

"당신도 작품 가격에는 관심 없나 보죠?"

등 뒤에서 나를 향하는 낯선 여인의 목소리가 들려온다.

'나 같은 사람이 또 있구나.'

궁금해서 그녀가 있는 쪽으로 몸을 돌렸다. 돌리는 순간 주변이 온통 어두워지더니 그녀가 있어야 하는 자리에 이상한 문 두 개가 보인다. 기형적인 구멍이 있는 문은 굳게 닫혀져 있다. 이곳을 벗어나기 위해 저 문두 개 중에 한 개를 선택해야 할 것 같다.

'어떤 문을 선택하지? 저쪽 문은 구멍 속이 깜깜해서 아무것도 보이지 않네. 어디로 연결되어 있을까?'

'또 저쪽 문의 구멍은 밖이 보이네. 그럼 밖으로 연결되어 있나?'

'그런데 밖의 풍경이 뭔가 이상해. 내가 〈이상한 나라의 앨리스〉가 된 것 같잖아.'

혼자서 중얼거리며 짧은 시간에 엄청나게 많은 질문과 대답을 스스로 주고받으며 어떤 문을 통하면 이 상황을 벗어날 수 있을지 고민하였다. 그리고 선택한 문 쪽으로 손을 내밀자, 주변이 다시 환해지고 그녀가 나타났다. 어리둥절한 나의 기분은 아랑곳 하지 않고 자신의 소개도 없이 또 다른 마그리트의 작품들을 만나러 가자고 제의한다. 나는 딱히 갈 곳도 없었기 때문에 그녀를 무의식적으로 따라 갔다.

"마그리트의 다른 작품 보러 갈래요?"

"네." 하고 대답도 하기 전에 우리는 환한 건물 안으로 들어왔다. 들어선 실내의 정면에 아까 어둠 속에서 본 문 두 개가 벽에 걸려있다.

"어둠 속에서 본 문들이네요."

"네, 맞아요. 아까 당신이 본 문이 르네 마그리트의 〈뜻밖의 대답〉, 〈사랑스러운 경치〉였어요. 이것이 마그리트의 작품 세계죠."

"마그리트는 문의 문제를 직접적으로 다뤘죠. 그에게 문은 나무든지, 쇠든지, 어떤 재료로 만들어지고 어떠한 모양이냐가 중요하지 않아요. 당신이 어둠에서 느낀 것처럼 우리를 내부와 외부로 통과시키는 하나의 통로 역할을 하고 있다는 사실을 데페이즘망_{우리의 주변에 있는 대상들을 매우 사실적으로 묘사한 후 그 대상과는 전혀 다른 요소들을 작품 안에 배치하는 방식으로, 일상적인 관계에 놓인 사물과는 이질적인 모습을 보이는 초현실주의 방식이다.} 기법으로 표현했을 뿐이죠."

"아우 어려워요. 경매장에서 본 그림도 쉬운 작품은 아니었는데, 이 문은 더 어렵군요. 쉽게 말하면 문의 구멍이 안으로 들어가거나 밖으로 나가는 문이라는 역할을 알려주는 것이네요. 문 옆의 벽에 구멍을 만들면 또 다른 문이 될 수도 있다는 거네요."

"그래요. 아주 익숙한 것을 그렇지 않는 공간에 결합시켜 사물을 낯설게 하는 이 기법은 두 개의 오브제를 하나로 합하여 생각을 확장시켜 주고 그로 인해 그 이미지를 더욱 풍부하게 만들어주고 있어요."

"이 사람은 이렇게 그리는 행위 자체를 놀이 개념으로 작업하고 있어요. 그리고 한 번도 아틀리에를 가져본 적 없는 사람이죠. 늘 거실에서 그림을 그렸어요. 그러나 단순하게 그림을 그리고 예술을 하는 화가가 아니었어요. 그래서 화가로 소개되는 것을 좋아하지 않았죠. 르네 마그리트만의 초현실주의 작품을 완성해 왔어요."

그녀의 끝없는 설명을 듣다가 궁금증이 생겼다.

'이 여인은 르네 마그리트와 어떤 관계이기에 르네 마그리트를 '이 사람'이라고 부르며 옛 연인을 회상하는 듯한 애정이 느껴지는 것일까?'

○
이경남,
〈속타는 심정〉, 2019

르네 마그리트의 1934년 작품 〈아내 조르제트 베르제〉를
재해석하고 패러디하여 그렸다.

애써 그녀의 말을 자르며 어떤 관계인지 물어보았다. 그녀는 빙그레 웃으며 복도로 나가버렸다. 그리고 벽 뒤에서 남자들의 대화 소리가 들린다.

"폴 누제, 다음 주에 시간 있어?"

"설마 저번에 말 한대로 진짜 자네 아내를 부탁하려는 건 아니겠지?"

"친구 좋다는 것이 뭔가. 다음 주에 쉴라 레지와 여행을 갈 건데, 조르제트와 함께 시간을 보내 주게나."

"마그리트, 평상시의 자네답지 않게 그동안 바른 생활을 하더니만, 들키지나 말게. 혹시 초현실주의 전시회에서 만났다는 그 여인?"

"그래 맞아. 신선하고 행위예술가로 통하는 부분이 있는 것 같아."

"혹시 의족과 고깃덩어리를 들고 광장에서 행위예술을 했던 장미 여인인가?"

"그만 묻고 부탁을 들어줄 건가 말 건가? 자네가 제일 믿을 만하거든."

"알았네. 나중에 그 여인 소개나 해주게."

뭔가 역사가 이루어지는 듯한 오묘한 대화를 본의 아니게 엿듣고 말았다. 저 벽 뒤에 마그리트가 있다는 것을 알면서 가만히 있을 수가 없었다. 못들은 척하고 대화에 끼어들까 말까 망설이는 사이에 그녀는 마그리트를 남편이라며 소개해 주었다.

'경매장에서부터 지금까지 떠들던 상대가 르네 마그리트의 아내 조르제트 베르제였단 말이야? 아까 마그리트와 친구인 시인 폴 누제와의 대

화를 들었을까?'

갑자기 부부싸움의 중심에 있는 듯해서 이 자리가 불편하다. 그녀는 내가 불편한 것을 알아차린 모양이다. 마그리트를 그 장소에 두고, 우리는 1936년 〈천리안〉이 있는 다른 공간으로 이동했다.

알을 보며 새를 그리고 있는 마그리트의 모습이 무슨 일이 일어날 것 같은 기분이 들어서 평소 궁금했던 마그리트에 대해 한 마디도 물어볼 수가 없었다. 다행히 그녀가 먼저 말문을 열었다.

○ 이경남, 〈1936 천리안 다시보기〉, 2019
르네 마그리트의 1936년 작품 〈천리안〉을 재해석하고 패러디하여 그렸다.

"예술가 마그리트가 아닌 남편으로 마그리트는 어떠했는지 궁금하시죠?"

내가 묻고 싶은 질문이었다. 어머니의 죽음 후 다음해 샤를르루아로 이주하여 그 도시에서 조르제트 베르제를 알게 되었다. 그들은 1920년까지 만나지 못하다가 1922년 다시 만나 결혼한 후에는 영원히 헤어지지 않았다고 하는데, 그녀에게 마그리트는 어떤 남자였는지 궁금했다. 다른 이들도 나와 같았나 보다. 얼마나 같은 질문을 많이 받았으면 먼저 아는 척하는가 싶다. 그녀는 1936년의 〈천리안〉을 보며 남의 부부 사생활을 이야기하듯 차분하게 말을 이어간다.

"마그리트는 누구보다 자신의 결혼생활에 충실했어요. 커다란 스캔들이나 어려움 없이 조용하고 보편적인 생활을 유지한 예술가로 알려져 있지만, 사실 그렇지 않아요. 겉으로 요란스럽게 표현하지 않았을 뿐 조용히 사고친 적이 있어요."

"이 작품이 제작된 시기에 마그리트는 신인 예술가와 사랑에 빠진 적이 있어요. 덕분에 그이 친구인 시인 폴과 눈이 맞아서 마그리트와 헤어질 뻔했어요. 나중에 안 사실이지만, 마그리트가 쉴라 레지와 연애하기 위해 나를 폴에게 소개해 주었다는 거죠. 마그리트는 폴과 내가 연인이 될 줄 몰랐을 겁니다."

"맞바람이었네요. 본인이 외도하려고 아내도 그리하도록 일을 만들었다는 거군요. 쉴라 레지는 어떤 여자였기에 바른생활 마그리트의 마음을 움직이게 했을까요? 아무리 찾아도 그녀의 기록이 없는 걸요. 당신은

알고 있을 것 같은데 쉴라 레지에 대해 이야기해줘요.”

“몰라요. 시대적으로 세계대전을 겪으며 전쟁 속에서 알던 사람도 모르게 되고, 모르는 사람 알게 되는 판에 그녀의 행방을 어찌 알 수 있어요. 마그리트의 외도로 4년 동안 결별했지만, 확실하게 알게된 것이 있겠어요. 우리의 사랑이 변함없다는 것이죠. 그 사건 이후, 마그리트의 작품 활동 범위가 넓어졌어요.

어린 시절 어머니가 몇 차례 자살을 기도하자 아버지가 이를 방지하기 위해 감금하는 것을 보아야 했고, 또 다시 탈출 후 자살한 어머니가 잠옷을 뒤집어쓰고 익사체로 발견되는 사건들을 겪었죠. 부유한 그이의 집안은 그녀의 자살이 이슈가 되어서 주홍글씨가 찍혔어요. 그래서 그런지 그는 평범한 삶을 지향하고 지나칠 정도로 결혼생활과 사생활의 노출을 꺼려했어요. 그이의 죽음도 조용했어요.”

조르제트는 허공을 바라보며 말을 아꼈다. 그래서 더 이상 말을 걸 수가 없었다. 그는 갔지만 그의 작품은 많은 생각을 남겨 주었다. 마지막으로 무엇을 숨기고 무엇을 보고 싶어하는지 자문하며 나의 작업실로 돌아왔다.

우리가 보는 모든 것은 무언가를 숨기고 있고,
우리는 늘 우리가 보는 것에 무엇이 숨어 있는지 궁금해 한다.
―르네 마그리트

오늘의 화가
어제의 화가

펴낸날 초판 1쇄 2019년 12월 24일

지은이 이경남

펴낸이 강진수
편집팀 김은숙, 이가영
디자인 임수현

인 쇄 삼립인쇄㈜

펴낸곳 (주)북스고 | **출판등록** 제2017-000136호 2017년 11월 23일
주 소 서울시 중구 퇴계로 253 (충무로 5가) 삼오빌딩 705호
전 화 (02) 6403-0042 | **팩 스** (02) 6499-1053

ISBN 979-11-89612-51-1 03600

이 도서의 국립중앙도서관 출판예정도서목록(CIP)은 서지정보유통지원시스템 홈페이지(http://seoji.nl.go.kr)와
국가자료종합목록시스템(http://kolis-net.nl.go.kr)에서 이용하실 수 있습니다. (CIP제어번호 : CIP2019051667)

책 출간을 원하시는 분은 이메일 booksgo@naver.com로 간단한 개요와 취지, 연락처 등을 보내주세요.
Booksgo 는 건강하고 행복한 삶을 위한 가치 있는 콘텐츠를 만듭니다.